大師班

約瑟夫・霍夫曼的琴藝漫談與問答

Piano Playing With Piano Questions Answered

約瑟夫・霍夫曼　著

紅桌文化
UnderTable Press

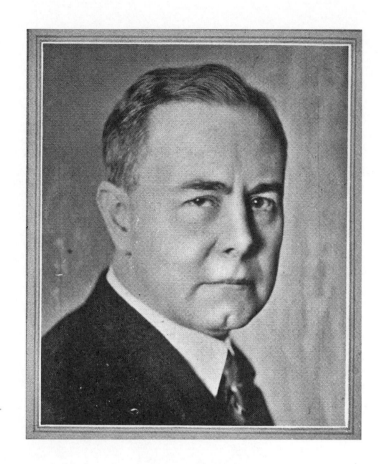

Josef Hofmann

獻給吾友

康斯坦丁・馮・史登堡

Constantin von Sternberg

導讀

　　有誰能讓拉赫曼尼諾夫（Sergei Rachmaninoff, 1873-1943）將其第三號鋼琴協奏曲獻給他呢？雖然最後不是由他首演，但能讓這位二十世紀初大作曲家與大鋼琴家刮目相看的，只有五歲登台演出，十歲已經成為歐洲音樂神童的霍夫曼（Josef Hofmann）有這種本事。俄裔美籍鋼琴大師霍夫曼，一八八七年一月二十日出生於俄國克拉科（現為波蘭領土），由身為同是音樂家的父親啟蒙音樂教育。霍夫曼成功的初試啼聲，各地邀約如雪片般飛來，隨即在歐洲各地甚至美國巡迴演出，一直到十六歲。期間除了父親老霍夫曼的教授外，亦曾受教於德國小提琴家與作曲家厄本（Heinrich Urban）學習作曲，隨著名的猶太裔德國鋼琴家莫茲考夫斯基（Moritz Moszkowaki）學習鋼琴。

褪下神童光環，邁向音樂大師之路

　　十六歲時，父親認為長期的音樂會對他的健康與心智已經造成損害，於是中止演出，讓他前往柏林投入俄國鋼琴大師安東・魯賓斯坦門下，兩年後才再次復出。魯賓斯坦對於這位已經成名的學生，採用了具有啟發創造力、獨立思考與塑造個人特質的教育方式。霍夫曼在書中曾提及魯賓斯坦從不在課堂上示範，只會講解，如果一

樣的樂句彈兩次，且兩次都彈得一樣，這時魯賓斯坦會說：「天氣好的時候你可以這樣彈，但下雨的時候，請你換個方式彈。」

在魯賓斯坦的教導下，霍夫曼逐漸褪下音樂神童的光環，朝音樂大師之路邁進。在一次彈奏李斯特狂想曲時，魯賓斯坦直接告訴霍夫曼：「你用這種方式彈給婆婆媽媽聽還可以。」於是魯賓斯坦傳授霍夫曼演奏心法，這的確讓霍夫曼的詮釋更上一層樓。

一戰結束後，霍夫曼移居美國，一九二四年成為美國公民，成為費城寇蒂斯音樂院鋼琴系創系系主任，一九二七年擔任院長。擔任院長期間，網羅當時世界上多位頂尖的樂器演奏家，包括小提琴家齊巴利斯特（Efrem Zimbalist）、匈牙利指揮家萊納（Frits Reiner）、德國鋼琴家巴克豪斯（Wilhelm Backhaus）、波蘭鋼琴家羅森塔爾（Moriz Rosenthal）、鋼琴家蘭朵夫絲卡（Wanda Landowska）等多位二十世紀音樂大師，甚至聖彼得堡音樂院最富盛名的小提琴教授奧爾（Leopold Auer）也曾到此講學。擅長教學的霍夫曼，門下亦是高徒無數，如超技鋼琴家波雷（Jorg Bolet）、徹卡斯基（Shura Cherkassky）、賽門（Abbey Henry Simon）。

大方不藏私論演奏心法

本書原為其英文著作《鋼琴演奏的問答》（*Piano Playing With Piano Questions Answered*），是霍夫曼在美國期間完成出版（1920 年初版）的作品。第一部分是其鑽研琴藝心得，他從演奏技巧，包括身體與手的姿勢、八度彈奏法、手指觸鍵、踏板的運用、如何背譜，一直討論到演奏的心理層面，也談論業餘與專業的差異——比較藝

術家與文藝分子的表現方式。他說藝術家要到滿足藝術技藝（指技巧）的種種要求之後，才會讓情感這個產物明顯表現出來；文藝分子則是不花時間構思和計劃的人，只是一股腦兒投入樂曲中，不費心鑽研技巧，只是漫步在情感之中，純感官的傷春悲秋。他用了一個絕妙的比喻，如同「建造出的房子，地窖在頂樓，閣樓卻在地下室。」此外，他也用財富來比喻技巧，運用得恰當，則演奏精彩，不懂運用也是空談，但首先必須先累積演奏技巧的能力，才能善用，進而掌握樂曲的每一個細節。所以書中，他用非常生活化的例子來做比喻，使此書雖然是談鋼琴演奏，但讀來絕不深奧難嚼。

外在的理性框架，內在的感性探索

在我們學習音樂的過程中，我們常僵化作曲家的作品風格，如貝多芬就是陽剛、大格局般的樂匠，但我們都忽略如《給愛麗絲》般柔情似水、意境深遠的音樂。事實上，當樂曲／作品離開作曲家的寫作桌後，它就是獨立的個體，有其特殊性與獨立性，所以霍夫曼認為仔細研究樂譜上的音符、各種記號，才是正確構思並詮釋樂曲的關鍵，進而萃取出樂曲的精神本質，加上演奏家的個人氣質，才是該曲目的個人詮釋，觀眾聽到的不僅是樂曲本身，也已包含演奏家對於樂曲的理解與情感，由此可見，學院裡的音樂理論，包括和聲學、對位法、曲式學、音樂史等課程對一位音樂家訓練何其重要。他同時建議要藉由反思，仔細審視每個時代觀念，才有助於藝術家找到自我，也就是要有界線、框架，才能確保作品享有寬廣的自由，如同他引德國大文豪的詩：「外在有所限制，才能無邊無際地探索」。

「樂音圖像」（tonal picture）是霍夫曼提出非常有趣的概念，意思是在完全不動手指時，已經有一串音符在內在形成，所以這串音符在被演出來之前，演奏者心裡已經有它們，意味著已經準備好了。事實上，有豐富演奏經驗的音樂家，無意識中都做到這一點，因為在音樂訓練中這已經潛移默化地輸入學習的過程。但是他在此提出，使我們更能釐清眼睛看樂譜之後大腦的反應，接著傳送到製造音樂的運動神經中樞的路徑。這也說明「樂音圖像」對於練習是非常重要的，事實上就是在練習之前，必須對樂曲要先有大致的概念，這種程度與音樂能力成正比，所以唯有努力不懈地運用心智或培養靈活度，才能表達出音樂的意志。

該書第二部分是其在《仕女居家雜誌》回答讀者來信的問答集。他大方、有耐心地、不藏私地回答所有問題，即使有些問題在筆者看來與練琴完全無關，他仍不厭其煩地回答，例如以無聲鋼琴練習、咬指甲破壞觸鍵、成立音樂社團用的名稱等等，亦對專業的音樂在校生與畢業生提出建議，使所有音樂愛好者受益良多！

當代的鋼琴之王

一九三七年，霍夫曼於紐約首次登台演出的五十週年慶「金禧」（Golden Jubliee）獨奏會在大都會歌劇院舉行。次年，他在離開寇蒂斯音樂院之後，沉寂了將近八年，不僅有家庭的問題也沉迷於酒精。一九四六年在紐約卡內基音樂廳舉行最後一場音樂會，因為這是他曾舉辦一百五十一場音樂會的地方，一九四八年正式退休。他在洛杉磯度過最後的十年退休歲月，於一九五七年在療養院因肺炎過世。

當代美國著名樂評家詹姆斯·胡乃克（James Huneker）曾尊稱霍夫曼為「鋼琴之王」。同時期的鋼琴家拉赫曼尼諾夫、列文涅（Josef Lhévinne）、郭多夫斯基（Leopold Godowsky）也都認為霍夫曼是他們時代最偉大的鋼琴家，能同時獲得當代樂評與鋼琴大師們的認同，霍夫曼的「鋼琴之王」美譽，應當之無愧。

他的演奏詮釋，隨著時空移轉、詮釋美學觀的改變，後輩認為他是一位技巧高超，音樂詮釋較為平淡的鋼琴家。霍夫曼的學生徹爾斯基曾比較恩師與霍洛維茲的演奏風格，認為霍夫曼有偉大的音樂心智，霍洛維茲卻是精彩的鋼琴家與炫技演奏家，能引起全世界的共鳴。但無論如何，霍夫曼將生平的音樂經驗與演奏心法都呈現在本書中，足以證明他不僅是一位鋼琴大師，也是一位偉大的音樂教育家。

導讀·審訂

賴家鑫

國立台北藝術大學音樂研究所畢。目前從事音樂教育及撰寫音樂相關文章，為國內資深樂評。曾在《PAR 表演藝術》雜誌、台灣絃樂團工作，跨界劇場為玉米雞劇團行政總監，在台中成立樹樹文創策劃推廣畫展與古典音樂。

前言

　　本書第一部分的目的是綜觀彈琴的藝術，把我鑽研琴藝多年來的觀察結果，以及公開演出的種種經驗，提供給年輕學子做爲參考。

　　當然，本書只能處理演奏上比較具體、物質的層面，這一面主要是爲了如實呈現樂譜上的樂曲。演奏的另一個層面就細緻得多了，要藉由想像力、感性修爲、心靈之眼的錘鍊，才能將作曲家**有意無意**隱藏在樂句間的樂思傳達給觀眾。演奏的這一面幾乎是完全屬於精神層次的，無法以書面形式掌握，因此這本小書中找不到這類內容。話說回來，本書還是會稍微談一下美學與樂思這類難以捉摸的議題，但只是爲了凸顯精神面和技術面之間的鴻溝。

　　學生如果全盤掌握了琴藝的物質面，也就是熟練技巧之後，他會眼界大開，望見藝術詮釋那片廣闊無垠的美景。藝術詮釋以分析性質的工作居多，在知識與美學感知的相輔相成下，融合知性、精神、感性，而產生值得驕傲的優秀成果。在藝術詮釋這個領域，學生必須學著察覺到有某種無形的力量，把看似各自獨立的音符、音組、樂段、樂節、音部整合起來，構成整首樂曲的生命力。這種能洞察無形的心眼，正是音樂家談到「解讀弦外之音」的意思：這是詮釋型藝術家最著迷的課題，也是最困難的挑戰；因爲音樂一如文學，藝術作品的靈魂就藏在字裡行間。彈奏音符，即使每個音符都彈對，

要能淋漓盡致地呈現藝術創作的生命與靈魂，還有一大段路要走。

我想重申一下第二段中講到的四個字：「有意無意」。稍微談一下我從兩者得到的觀察，或許有助於闡明何謂弦外之音，尤其因爲我強烈傾向相信這裡的「無意」面。

我相信每位才華洋溢的作曲家（天才更是）在創作靈光乍現時所激發出的思維、意念、設計，全然超乎其自覺意志與控制。講到這個，正好讓我想到我們所說的，作曲家「超越自我」。當我們如此形容作曲家時，正是承認了他超越自身的舉動讓他不受自我的控制。在創作的過程中還能用清醒批判的眼光看待作品，讓人難以想像，因爲帶著作曲家不斷前進的是奇想與想像力，他不帶任何意志，就這樣飄浮著，直到樂音的幻靈完全成形，身心沉浸其中爲止。

由於作曲家的自覺意志對樂曲創作幫助不大，這似乎意味著他未必是表達樂曲「唯一正解」的無上權威。在我看來，像個學究般亦步亦趨地追隨作曲家的樂思，並非無懈可擊的準則。作曲家對自己樂曲的表現免不了受自身喜好、偏見、習癖左右，他的詮釋也可能因爲彈琴經驗不足而有所匱乏。因此，充分展現出樂曲本身的樣貌，比盲目追隨作曲家的構想重要得多。

唯有當重現樂曲的藝術家不僅擁有領略獨特樂思的心靈之眼，也具備技巧來表達這個樂思的呢喃（在想像力和分析的協助下），才能挖掘出深藏在字裡行間無論是知性或情感的奧秘，並將其表達與詮釋出來。具備這兩個條件且視爲理所當然之後，他的詮釋——無論是多一板一眼地照樂譜行事——都會反映出他的出身、教育、氣質、性情，簡言之，就是構成其性格的所有天賦與特質。由於每位

鋼琴家的個人特質不同，各自的詮釋勢必也各有千秋。

就某些方面而言，演奏樂曲就像是把書本內容朗讀給人聽。如果讀書給我們聽的人不了解書的內容，那我們還會有真實、有說服力、甚至是可信的印象嗎？愚鈍的人讀書給我們聽，能清楚傳達出書裡的聰慧思想嗎？就算這個人經過訓練，能從表面正確讀出自己不解其義的內容，他的朗讀恐怕也乏人聽聞，因為他缺乏理解力，所以連帶地讓我們對這本書興趣缺缺。無論我們以文字或音樂的言語對聽眾說了什麼，都必須是自由的個人表達，通用的美學法則或規則是唯一的支配原則。要有自由，才能成就其藝術；要有個性，才能孕育其生命力。傳統構思下的藝術作品不過是「罐頭產品」，除非個人想法碰巧與傳統構思相得益彰，但這種情況充其量也僅能說少之又少，對容易滿足於這條老路的旅人來說，也無法充分表現出其心智水準。

我們知道自由極其珍貴。但在現代，自由不僅珍貴，也很昂貴，得要有一些物質基礎才行。生活如此，藝術亦然。要舒適享有生活中的餘裕，你需要金錢；要在藝術中享有自由，你掌握技巧必須游刃有餘。技巧就是鋼琴家可以隨時任意存取的藝術帳戶。當然，我們不是以技巧來論一個人是不是藝術家，而是依他如何運用技巧來看。這就如同我們以用錢的方式，來決定尊不尊敬一個富人。世間有粗俗不堪的富人，便有身懷絕技但算不上藝術家的鋼琴家。話說回來，金錢對紳士來說可能不過是討喜的身外之物，但技巧卻是鋼琴家不可或缺的必要裝備。

為協助年輕學子獲得這項必要裝備，我在《仕女居家雜誌》

（*Ladies' Home Journal*）[1] 發表下列文章，且爲了以書本的形式呈現，也進行了檢查、校正與補強。我誠心希望這些文章能協助年輕同行成爲隨心所欲的鋼琴音樂家，如果他們的生涯一帆風順，也許還能滿足他們的物質所需，使他們的日常生活同樣自由。

約瑟夫．霍夫曼

[1] 編註：《仕女居家雜誌》是美國著名的女性月刊，也是首本突破百萬訂閱的雜誌，從 1883 年創刊以來一直是引領風潮的雜誌，直至 2016 年停刊。本書第二部即是作者的專欄文章結集而改編的。

目次

第 10 章　該使用什麼樣的鋼琴　109

第 11 章　踏板　112

如何使用踏板 / 讓耳朵指引踏板的使用 / 彈巴哈時謹慎使用踏板 / 可以同時使用兩個踏板嗎 / 別濫用柔音踏板

第 12 章　練琴時的疑難雜症　117

早晨是練琴的最佳時刻 / 該花多少時間練習技巧 / 不要用發冷的手彈琴 / 可以大聲數拍子嗎 / 練音階十分重要 / 左右手分開練習的時機 / 建立速度的最佳方法 / 留意呼吸與彈琴的連結 / 可不可以每年休息一個月

第 13 章　音樂記號與術語　125

節拍記號的意涵 / 該不該用節拍器 / 速度術語的意義 / 選擇彈奏速度 / 如何

彈奏裝飾音 / 如何彈奏圓滑音 / 連結線與圓滑線的不同 / 圓滑線與重音的關係 / 臨時記號對音符的影響持續多久 / 重降記號的效果 / 弧線裡的臨時記號 / 爲何「同一個」調有兩個稱呼 / 「動機」的意義與運用 / 有連結線的斷奏音符怎麼彈 / 「持音」的那一劃及其效果 / 標示「secco」的滾奏和弦 / 加重奏鳴曲中的漣音 / 迴音在音符四周的位置 / 如何彈奏切分音 / 彈顫音的速度與流暢度 / 唱名

第 14 章 作品與作曲家 138

第 15 章 練習曲　　151

給初學者的練習曲 / 海勒練習曲的價值 / 優良的中級練習曲樂譜 / 給進階演奏者的練習曲 / 克萊曼悌《通往帕納塞斯山的階梯》在今日的價值

第 16 章 複節奏：如何同時彈二拍子與三拍子　　154

第 17 章 分句與彈性速度　　156

分句的價值與正確練習 / 看到休止符時不要抬起手腕 / 彈性速度該怎麼彈最好 / 如何彈奏標示「彈性速度」的段落 / 完美的彈性速度是瞬間衝動的結果 / 彈性速度與樂思的差異

第 18 章 樂思　　159

不同的樂思各有道理 / 樂思與技巧，何者優先 / 應該讓學生先聽過樂曲再學彈嗎

插圖表

琴藝漫談

鋼琴大小事

　　若想成為具備音樂性與藝術性的鋼琴家，首要條件是精確認識鋼琴這種樂器的可能性與限制。鋼琴家在確切認清鋼琴的特性並畫出運用範圍後，就必須加以探索，發掘在這界線內表現樂音的一切資源。然而，他必須滿足於他所找到的資源。最重要的是，他絕不能力爭與樂團一別苗頭。他沒有必要這般癡心妄想，因為鋼琴固有的表現音域已經十分寬廣，足以提供最高層次的藝術成果，當然，前提是以藝術性的方式運用這個音域。

鋼琴與樂團

　　從某個角度來看，鋼琴可謂和樂團平分秋色；也就是說，就鋼琴代表了特定且自成一格的音樂支流這點來看，它不亞於樂團。鋼琴本身自有一套廣泛的曲譜基礎，只有樂團才能與它的出類拔萃匹敵。鋼琴曲目（literature，或譯作品）遠超過其他任何一種樂器，

就我所知這點向來無可非議。同樣無庸置疑的是，鋼琴賦予演奏者在表現上的自由度，也多過任何其他樂器；在某些方面甚至比樂團還自由，更遠遠超越管風琴，畢竟管風琴缺乏「觸鍵」這個親密、個人的元素，無法立即展現觸鍵所產生的多彩效果。

另一方面，鋼琴的力度與音色性質仍無法與樂團相提並論，因為這些性質確實充滿限制，細心的鋼琴家是不會越界的。鋼琴家在音色方面能達到的極致成就，可以用畫家所謂「單色畫」的成就來比擬。事實上，鋼琴如同任何其他樂器，只有一種音色，但藝術性強的鋼琴家可以將音色細分成無窮盡的色調變化。鋼琴也和其他樂器一樣，具有特定魅力，只是感官性也許不如某些樂器來得強。鋼琴藝術是否因為感官魅力較薄弱而被認為是樂器中最樸實無華的呢？我傾向認為，這種樸實無華起碼是讓鋼琴最「耐聽」的部分原因，所以我們可以聽鋼琴比聽其他樂器久，而這種樸實無華也反映在鋼琴無與倫比的曲目特質上。

不過，談到鋼琴曲目，我們必須感謝鋼琴家本身；或者更精確地說，該歸功於鋼琴是唯一一種能傳達樂曲完整性的樂器。只要有技巧，就能同時且完整地（不論意圖與目標為何）以鋼琴呈現旋律、低音、和聲、音型、複音、最精細的對位手法等，這可能是音樂大師們特別鍾愛鋼琴的原因。

談到這裡應該提及的是，鋼琴不會破壞偉大作曲家的配器效果──不時有自作聰明的人會如此主張──因為這些作曲家也為其他形形色色的樂器寫過同樣出色的佳作，更不用提還有交響曲。因此，以小提琴曲目為例，最豐富的部分正是出自鋼琴家之手（巴哈、

莫札特、貝多芬、孟德爾頌、布拉姆斯、布魯赫、聖桑、柴可夫斯基等多位作曲家）。管弦樂的曲目也幾乎全由僅（或主要）以鋼琴為音樂表達媒介的大師們所創作。條理分明的他們有時偏好以管弦樂的壯麗色彩裝飾音樂思維，但只要看看他們鋼琴作品的深度，觀察其精髓，領略其詩意，就能感覺到：像我之前說過的，儘管鋼琴有其侷限，但要是藝術家能在界限內掌握諸多可能性的話，最細緻的音樂心靈也能從鋼琴中找到畢生的滿足。畢竟鋼琴所能提供的委實不少，且光是一個人就能控制操作。鋼琴的機械結構細膩卻簡單，可以和其他弦樂器一樣直接產生樂音；鋼琴能容納完全屬於個人風格的觸鍵，也不需要任何輔助樂器（即使是在協奏曲中，樂團也不僅是伴奏，而是平起平坐的夥伴，所謂「協奏」就有這層含義）；鋼琴的侷限性不像有些樂器或人聲那麼嚴重，豐富的力度與觸鍵變化可以非常漂亮地超越這些侷限。有鑑於上述各點和諸多長處，我想音樂家對於能成為鋼琴家，會感到心滿意足。當然，就很多方面而言，他可發揮的空間肯定比指揮家小，但換個角度來看，指揮家也失去了許多美麗片刻，無法享有鋼琴家遺世獨立、僅與鋼琴為伴、與最好最深層的自我對話時那種甜美的親密感。鋼琴家無法與其他類別的音樂家交流這類神聖的片刻，那是財富買不到，權勢也逼迫不來的時刻。

鋼琴與鋼琴家

創作與演奏音樂的人和世上其他人類一樣，都帶著罪過。但整體而言，我想鋼琴家逾越藝術正典的情況，不會比其他音樂創作或

演奏者來的更嚴重或頻繁。這或許是因爲他們的音樂底子（通常）比歌唱家和一般大衆拿來和我心目中的鋼琴家相提並論的其他樂器演奏者更深厚。不過，雖然鋼琴家的罪過在數量和嚴重性上都偏低，但說到底他們終非聖人。當然不是！說也奇怪，他們最大的過失正是來自「鋼琴不需要輔助樂器，是獨立的」這個優點。若非如此，要是鋼琴家非得與其他音樂家合奏不可，那其他演奏者的樂思、速度等可能有時會與他不同，如此一來，爲了平衡與愉快的和平，就得考慮到他們的觀點與意願。

然而，在演奏中慣常自行其是的鋼琴家，有時會太隨心所欲，忘記對樂曲及其創作者付出應有的敬意，任由自己深受大衆喜愛的「個性」閃耀著虛僞造作的光芒。這樣的鋼琴家不僅沒有達成身爲詮釋者的使命，也錯估了鋼琴的可能性。舉例來說，他可能試著彈出六個強音，但鋼琴能產生的強音總共不超過三個，除非犧牲掉鋼琴的莊嚴感與特殊的魅力。

最極端的對比、最強烈的強音（forte）與最細緻的弱音（piano），都是由鋼琴、演奏者的觸鍵技巧、音樂廳的聲學特性所決定的既定因素。如果鋼琴家想要擺脫半吊子和招搖撞騙的嫌疑，就必須把這些既定因素牢記在心，也要謹記鋼琴音色的侷限。好好了解他所統治的領土，探索其邊界與可能性，是每位君王的至高目標——也是每位獨立音樂家最該努力達到的巓峰。

我很常聽到有人說某些鋼琴家「彈得很有感情」，這讓我忍不住好奇，他們在根本不需要或「感情充沛」明顯會破壞樂曲的美學時，起碼有些時候，可不可以不要「彈得那麼有感情」？我的憂慮通常其

來有自，因為每首曲子都彈得「很有感情」的鋼琴家，只是虛有其表的藝術家，事實上他只是多愁善感，要不然就是粗俗的煽情派或鍵盤瘋漢。試想，有哪個睿智的鋼琴家會試著用最平庸的大提琴家都能輕易駕馭且具感染力的感性來彈奏柔聲曲調？但許多鋼琴家還是嘗試這樣彈，然而，他們心知肚明絕對沒有辦法用可被接受的藝術手法達到那樣的效果，所以他們讓伴奏或節奏、不然就是分句，來承擔半吊子所造成的衝擊。對於這類不切實際的嘗試，我必須提出最嚴正的警告，因為這勢必會破壞旋律與其輔助音的有機關係，讓曲子的「相貌」變得怪裡怪氣：這類錯誤顯示出鋼琴家的精神（冒險）太一意孤行，血肉之軀（手指與技巧）卻太羸弱。

我們必須嚴格區分藝術與文藝的表現方式。兩者的區別主要在於：藝術家很清楚也感受得到，在作品當中任何特定的地方，他的樂器在不違反美學也不超出樂器本質的情況下，能做出多大的反應。他依此形塑自己對樂曲的詮釋，在力量的運用與情感的表達上力求明智簡潔。至於情感本身，則是在那一刻所創造並發展的諸多美學過程中水到渠成的產物。但藝術家要到滿足了藝術技藝的種種要求之後，才會讓這個產物明顯表現出來；這就好比他必須乾淨完整地鋪好桌子，才能讓「情感」像是花朵一樣，作為最後的裝飾點綴。

另一方面，文藝分子則是不花時間構思和計畫的人。他只是一股腦地投入曲子當中，不費心鑽研技藝，也不求最佳表現，漫步在所謂的「情感」之中，而「情感」於他，不過是模模糊糊、形體不明、漫無目標、純感官的傷春悲秋罷了。他的伴奏淹沒了旋律，節奏聽起來充滿渲染力，力度與其他藝術特性都過份激動，但無妨，因為他彈得「很

有感情」！他建造出的房子，地窖在頂樓，閣樓卻在地下室。

　　為這類演奏者辯護的人會說，這些錯不能全怪在他頭上。他偏離音樂正道往往是因為誤信別人的判斷，導致他「從善如流」，而沒有詳加考慮。在某些情況下，即使是鑑賞家的忠告也可能出錯。比方說，許多學識淵博的專業樂評也會落入某種惡習：不管鋼琴有沒有機會表現出所有特質，都期待鋼琴家在彈奏每一首曲子時，應該傾盡全力展現出他對樂曲的所有認識。從節目表上的第一首曲子開始，他們就期待鋼琴家表現出力道、氣質、熱情、姿態、情緒、恬靜、深度等，不一而足；而鋼琴家必須道出一切，立即表現出自己是鋼琴「巨匠」或「泰斗」，儘管曲子要求的只是溫柔。公開演奏的藝術家往往必須面對這類要求（或可說是「苛評」）。或許，這也不能算是樂評或其寫作環境的錯。就我自己與他人的經驗來看，大都市的樂評在樂季的工作十分繁重，整場獨奏會下來，他們幾乎沒有時間聽超過一首以上的曲子。他們光憑著對一首曲子的印象就要提出自己的意見──那只是年輕鋼琴家生涯中何其微小的一刻──如果鋼琴家剛好沒有機會在這首曲子中表現出自己的「偉大」，就會被批評成不過是另一個「毛頭小子」。難怪諸多立志出名的年輕鋼琴家會被迫採取激烈的美學表現手法，以確保樂評「正視」他：在不需要用力的地方用力、讓「情感」從每個毛孔流淌出來、速度調快兩三倍或在節奏上搖擺不定、超出樂曲和樂器的邊界。種種努力，不過是為了盡可能地迅速展現各種特質「都集於他一身」。所謂的「鋼琴王子」或「鋼琴暴發戶」於是誕生，他們犯下半吊子會做出的勾當，但卻不能以無知或缺乏訓練當作搪塞的藉口。

鋼琴家與樂曲

　　一如鋼琴，每首樂曲的情感範圍與藝術表達也有自身侷限。我之前稍微提過這點，現在可以透過討論樂思時常出現的一個錯誤，放大來看。從作曲家的名字來判斷樂曲的構思，是錯誤的；想像貝多芬的作品應該這樣彈、蕭邦的作品應該那樣彈，也是錯的。大錯特錯！

　　每位偉大的作曲家確實都有自己的風格、習慣的思維模式，以及透露出個性的樂句。但所有偉大作曲家的想像力也確實強烈到能讓他們全神貫注在創作當中，就像從前畢馬龍（Pygmalion）深受自己創造出的伽拉忒亞雕像所吸引[1]。這樣的想像力能讓他們暫時徹底拋下其思維與表現慣性，甘願為自己幻想出的創造物服務。因此，我們發現貝多芬（Ludwig van Beethoven, 1770-1827）有些作品的浪漫和奇想程度不下於舒曼（Robert Schumann, 1810-1856）或蕭邦（Frederic Chopin, 1810-1849）的作品，後兩位作曲家有時反而展現出不少貝多芬式的古典感。因此，帶著先入為主的觀念來聽貝多芬的作品，以為每首曲子都「深沉」、「壯闊」，或以為蕭邦的作品就充滿感官性或「情感」，是天大的誤解。這樣的詮釋風格要如何呈現出降 A 大調波蘭舞曲《英雄》（作品 53），甚至 A 大調波蘭舞曲（作品 40 第 1 號）呢？另一方面，用刻板學院式的彈法來彈貝多芬 G

[1]　編註：《變形記》中的神話故事，描寫塞普洛斯（Cypriot）國王兼雕刻家畢馬龍愛上自己雕刻出來的伽拉忒亞雕像，於是乞求諸神賜予雕像生命，女神維納斯（Venus）受其真誠感動而將雕像變為真正的女性。

大調鋼琴協奏曲，適合嗎？——這首曲子中所呈現的詩意，幾乎可說是預見了後來蕭邦的到來。

每位大師所寫出的作品，有些展現了其典型風格，有些則否。只有見識深到足以從細微末節中察覺其風格特徵的人，才能從非典型作品中辨認出大師的手筆。然而，我們必須將這類細膩特色恰如其分地留在隱蔽之處，不能為了以傳統方法演繹樂曲而把這些特色笨拙地拉到前景。那類「敬意」勢必會抹消特別且非典型作品中所有的獨特性。到頭來，這不是敬意，而是拜物。合宜對待作曲家，意味著合宜處理他的作品，每首作品都要有特別的待遇。我們沒有辦法透過讀他的傳記得知如何好好處理作品，而是得將每首樂曲看成各自獨立的完整實體，看成我們必須研究其整體個性、特別之處、形式、設計手法、情感發展、思路的完美有機體。在形成我們自己的見解時，比較手中作品與同一位大師的其他作品有何異同，遠比讀傳記來得有用，雖然在比較中所看到風格上的相似處與相異處，大概不相上下。

崇拜大人物、不假思索地墨守成規——這些都沒辦法讓藝術家展現出自己的真本事。相反地，要藉由自我反思的試金石，仔細審視每個時下觀念，嚴格檢驗每項傳統，才有助於藝術家找到自我，親眼去看他所看到的東西。

因此，就某種建設性意義而言，我們發現即使是對作曲家表示敬意，也不是沒有界限的，雖然畫下邊界只是為了確保作品享有最寬廣的自由。歌德的偉大詩句最能簡潔地表達我的意思：

「外在有所限制，才能無邊無際地向內探索。」

練琴的幾個原則

鋼琴要彈得好，如果不能完全藉由某些非常簡單的規則來達成，那至少在看似會被忽略的細微之處努力，會有很大的幫助。這些小地方其實價值非凡，以下將略述幾點。

善用早晨時光。大家通常沒有體認到早晨時光的價值，優於一天中的其他時刻。從睡眠中甦醒的清新感很有幫助。我甚至覺得應該要在早餐前練琴一小時，就算半小時也好。但在你碰鋼琴之前，我想給你一個有點無聊的小小建議：請把琴鍵當作你的雙手一樣清理乾淨。在乾淨的餐桌上吃飯永遠比較美味。鋼琴也一樣，不乾淨的琴鍵是彈不出乾淨的琴音的。

開始練琴：一次一小時，每半小時休息五分鐘。建議你練琴絕對不要超過一個小時，一定要超過的話，最多不要多於兩個小時——請衡量你的狀況與精力。接著出門散個步，心思不要再放在音樂上。這種把心放空的方法可說是絕對必要的，這樣你剛從練習

中得到的收穫才能在心裡沉澱，在不知不覺間，化為你的血肉。你剛學到的東西必須牢牢地「黏在你的身體」上，就像把銀鹽塗在感光板上，洗出相片來。如果你沒有讓時間自然而然地沉澱成果，那你先前的努力將會白費，必須重新開始——從拍照重新開始。沒錯，要重新拍照！每個聽覺或樂音圖像都是以耳朵為中介，在大腦成形。鋼琴家所做的事，就是把先前接收到的印象透過手指重現，在樂器的協助下，將那些圖像重新轉譯為聽得到的樂音。

每半個小時就要停下來，等充分休息過再重新開始。通常休息五分鐘就夠了。請以畫家為榜樣：畫家會閉上眼睛幾分鐘，好在重新張開眼睛時獲得嶄新的色彩印象。

重要的小提示。讓我來給你一點建議：請留意，要確實聽進你彈出的每個音。每個漏掉的音都意味著你大腦中的「感光板」有斑點。你必須親耳聽見每個音符，不是在心中想像，這個極為重要的要求使你必須調整你的速度。不需要用大音量來練琴，好讓印象持久。請讓內在張力來取代外在壓力。內在的共鳴一樣會用上你的聽覺。

關於「精力愈旺盛，成果就愈好」的理論，我偏好採用我的修正版本——精力愈旺盛，就愈要限制力道，表現合度。請為手指儲備充沛的力道，想像樂音很強，但敲鍵時要知道節制。持續大聲地彈琴會讓琴音顯得粗糙。另一方面，一直彈得很小聲則會讓樂音在心中的圖像顯得模糊，導致我們很快就彈得沒有把握而出錯。當然，我們偶爾也應該大聲練琴，才能培養身體的耐力。但大部分時候，我建議克制一下力道。順帶一提，你的鄰居會感激你這麼做的。

請勿用「有條不紊的系統性方法」練習。系統化會扼殺率性，

而率性才是藝術真正的靈魂。如果你每天都在同一時間，用同樣的順序練習同樣的曲子與樂段，你也許會學到某種程度的技巧，但無疑會失去表達的率性。藝術屬於情感表達的範疇，系統性地剝削我們的情感天性，一定會使其鈍化，這是不言而喻的。

關於手指練習：別太常做手指練習或彈得太久，一天最多彈半小時就夠了。每天半小時，一年下來人人都學得會那些曲子。那如果已經會彈了，為什麼還要持續不斷地練習呢？如果不去管明不明智，有人能解釋為什麼要持續練習嗎？我建議把那些練習當成「初步暖身」，有如暖機。等手指轉暖，有了靈活度或彈性──我們鋼琴家稱之為「進入情況」──就要拋開練習用的曲子，如果你想，可以隔天早晨再就同樣的目的重來一遍。不過，可以用其他方法成功地取代這些練習，這些練習用的曲子就像是溫水。我自己的方法是把雙手放進熱水五分鐘，你會發現這樣做同樣有效。

記憶練習的法則：如果你希望加強記憶的感受度與強度，以下的方法很實用。從短的曲子開始練習，分析其形式與特色風格。準確地彈完幾次後，停幾個小時不彈，在心中追溯曲子的概念走向，試著把那首曲子「聽到心裡去」。如果你記住了某些部分，那就反覆讀譜來填補空缺的部分，不要借助鋼琴。等你再度走向鋼琴的時候──記得要等幾個小時──請試著彈出那首曲子。如果你仍舊「卡」在某個地方，請拿出樂譜，但只要彈那個地方就好了（必要的話多彈幾次），然後重頭彈那首曲子，試試看這次你能否有幸掌握住那些難以捉摸的地方。如果還是不行，就重新默讀那首曲子，不要借助鋼琴。千萬不可暫時跳過那個難掌握的地方，逕自彈完整首曲

子，因爲如此一來對記憶所造成的壓力，會讓你無法追蹤整首曲子的邏輯發展，你的記憶會打結，感受度會受損。這裡我可以提出另一個關於記譜的觀察。當我們下意識地學習一首樂曲時，會在心裡把它和其他許多根本毫無關聯的事物連在一起。這些「事物」不僅包括鋼琴或輕或重的擊弦系統，也包括鋼琴的用材色彩、貼皮的色彩、某些白鍵的褪色狀況、琴身上的圖案、鋼琴相對於房內建築線條的角度等，簡言之，什麼都可以。我們根本沒有意識到自己會把正在學的曲子和這些東西連在一起，直到我們到其他地方演奏這首學好的曲子時才發現；可能是在朋友家，如果經驗不夠純熟的話，連在音樂廳也可能犯這種錯。到那個時候，我們才會發現自己意外地健忘，於是責怪自己的記性不牢靠。但其實是我們的記性太好太精確，如果在不習慣或不同的環境中，記憶的正確度就會受到干擾。因此，要確保記憶正確無誤，在倚賴自己的記性之前，我們應該先在幾個不同的地方彈奏同一首曲子，這樣才能斬斷我們心裡對習慣的環境與這首曲子之間的聯想。

　　關於技巧練習，請去彈優秀的作品，並從中建構自己的技巧練習。在你彈奏的每首樂曲中，憑良心說你幾乎都能發現一些還不夠滿意的地方，可以從節奏、力度、精確度等角度來改善。請多注意一下這些地方，但也別忘記要常重彈整首曲子，才能將先前有缺陷但如今已改善的部分，合宜地融入整體脈絡中。要記得，從脈絡中抽離後，困難的地方有可能彈得「很順」，但一放回原地，就完全不是那麼回事了。你必須理解箇中機制。就算機器的部分零件在店裡修好了，你仍必須把它「裝回去」──也就是把它放回機器之中，讓

它好好運作——這往往需要額外的包裝或裝填，視情況而定。練琴時，要把修好的部分「組裝回去」，最好連同前面和後面的小節一起彈奏，接著把兩個、三個、四個小節等放在一起彈奏，直到你覺得手指已經打好底子為止。要到那個時候，你才算達到了技巧練習的目標。僅僅把難處本身練熟，沒有辦法保證成功。許多學生彈了某些曲子多年，但你要他們彈給你聽時，那種不完美的證據卻會明白告訴你，這首曲子他們還未學全。他們很有可能一直「學不完」那些曲子，因為沒有找到正確的學習方法。

樂曲數量：你能彈完的優秀曲子數量愈多，就愈有機會培養出變化多端的風格。因為你幾乎能從每首好曲子中發現一些獨特的東西，需要做出同樣獨特的處理。請盡量記下樂曲，越多越好，並且保持良好的技巧狀態，每週彈個幾遍這些曲子。不過，請不要連續反覆地彈。請一首一首來。等最後一首彈完後，第一首又會令你耳目一新。我自己試過這樣做，發現對於維持龐大的曲目庫相當有幫助。

永遠以手指彈奏。也就是說，請盡量少動手臂，保持放鬆，肩膀肌肉也要放鬆。雙手應該近乎水平地擺放，手肘略傾向琴鍵。輕輕彎曲手指，盡量以指尖碰觸琴鍵中央。這樣你會比較有把握，好比給手指一雙眼睛。

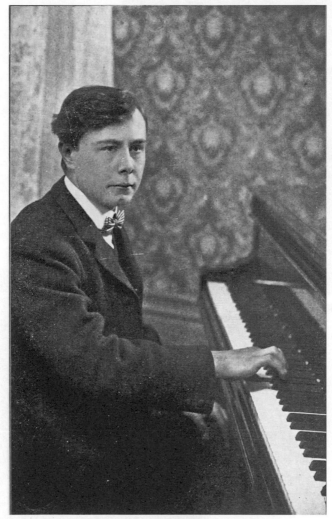

圖 1：手部位置

圖 2：彈八度的不正確方式

圖 3：彈八度的正確方式

圖 4： 不正確的小指位置

圖 5： 正確的小指位置

練彈手指八度。練習彈奏八度時，請先像每隻手各以一根手指彈單音般來彈八度。高高舉起拇指和小指，然後落在琴鍵上，不用到手腕的力量。接著才讓手腕施力，有時甚至也要用到手臂與肩膀的肌肉，不過後兩者應該保留在需要用力的地方。

要持久地彈出有力的八度時，最好讓力量分散在手指、手腕、肩膀的各個關節與肌肉上。如果力量的分配合理，每個關節就能避免過勞，演奏者的耐力得以延續。當然，這僅適用於炫技段落。在音樂特性凌駕一切的地方，演奏者最好從上述觸鍵來源選擇最適宜者來運用。

關於使用踏板。要留意不要太常使用踏板，最重要的是，不要長時間持續使用。踩踏板是清晰樂音的大敵。不過持平而論，你學新作品時應該要使用踏板，因為如果你習慣不踩踏板彈琴，這種習慣會逐漸成形，往後你會驚訝地發現自己的腳會干擾手指。請不要把踏板當成像飯後甜點一樣延後使用。

絕不使用節拍器。你可以在小段落中使用節拍器，測試自己有沒有能力嚴格管控時間。無論好壞，一看到結果就要立刻停下節拍器。因為按照節拍器，真正具有音樂性的節奏反而是不規律的；另一方面，嚴格限制時間會讓音樂性消失殆盡，變得很死板。

你應該盡力重現有樂思流貫其中的時間總和。然而，在這個範圍內，你必須按照音樂重要性的高低來變化拍子。這構成了我稱之為「個人脈拍」的音樂詮釋，能讓死氣沉沉的黑色音符取得生命力。不過也要小心，不要過度強調「個性」！避免太誇張，不然會樂極生悲，所有美學詮釋都會煙消雲散！

彈鋼琴的正確姿勢。請在鋼琴前坐直，但不要太僵硬。兩隻腳都放在踏板上，這樣才能隨時踩踏板。其他擺放雙腳的方式，都不好。開始彈樂句時，請讓手臂垂下，手自然落在琴鍵上，你會在兩隻手臂和雙手的所有動作中，觀察到某種圓潤感。要避免產生角度和急轉彎，因爲關節會因此產生強烈摩擦，這表示你浪費了力氣，肯定會提早覺得疲累。

請別去聽劣等音樂會。別相信瞎子能教會你如何正確觀看事物，也別相信去聽「應該別怎麼彈」能啓發你反其道而行，給你實質收穫。習於聽到不良的彈奏，非常危險。你想，會有父母刻意把孩子送進不良少年堆裡，期望他學到如何不做歹事嗎？這類實驗委實危險。去聽糟糕的音樂會，等於是鼓勵那位草包繼續違反好品味和藝術正道，而你就成了幫兇。此外，你也多少拉低了愛樂社群的賞析水準，這個標準如果降得太低，優秀的音樂會就拿不到贊助了。如果你期望優秀的音樂會在你所在的城市舉行，你起碼可以對不好的音樂會說「不」。如果你對別人建議你去聽的音樂會心存懷疑，可以請教自己或孩子的音樂老師。他會感激你的信任，樂意藉機爲你服務，因爲他好不容易才有一次機會，能夠跟你討論比你或孩子的音樂課更高階的音樂相關事務。

給公開演奏者的建議。我想說的是，在你數次公開演奏一首樂曲之前，絕不要心存期待，以爲每個細節都能如你所願面面俱到。不要對任何出其不意的小事件太驚訝。不同音樂廳的音效特性對音樂家而言，是嚴重的風險。你的壞心情或微恙、拘謹得像清教徒、因爲膽怯而表情冷峻，甚至毫無反應的聽衆，都是可以克服的；但

整場音樂會中，音樂廳的音效特性從頭到尾都一樣，對你而言如果不是好幫手，就會變成殘暴的惡魔，把你為產生高貴的樂音圖像而付出的每一絲努力，踐踏殆盡。因此，你要盡早弄清楚你的音樂饗宴要滿足的是哪種建築胃口，然後盡力滿足它吧。在環境允許的範圍內盡量落實你心目中的圖像。

發現音樂廳的音效不好時，我認為踏板是矯正音樂廳不良音效的重要工具。在某些音樂廳，我的琴聲聽起來像是腳始終踩住踏板不動的感覺；在這種情況下，我會練習盡量不踩踏板。在不同的音樂廳中，我們的確必須用不同方式使用踏板，才能確保效果相同。我知道有幾本著作是關於踏板的運用，但那僅是理論，一登上真正的音樂會舞臺，碰到第一根釘子就會垮臺。你能仰賴者無他，唯有經驗而已。

關於閱讀音樂著作。 談到音樂著作，容我建議你多讀幾本，但除非這些著作以論點支持每個主張，且這些論點也能成功說服你，不然不要相信。在藝術中，我們碰到的例外往往多過於規定與法則。每位藝術天才都在作品中展現出了他對新法則的預感，而每個後繼之人都站在前輩的肩膀上，生生不息，代代相傳。因此在藝術中，理論化的舉動一定會問題重重、立論不穩，而教條化藝術更是荒唐無比。音樂是一種語言，無論來自或位在哪個國家，都是關於音樂演奏的語言。因此，就讓每個人用自己的方式，說出所思所感吧，只要他一片誠心。在這整件事上，托爾斯泰說得極好：「世上只有三件真正重要的事：誠心！誠心！誠心！」

正確的觸鍵與技巧

傑出的手指技巧可以定義為手指動作極為準確，速度掌控精良。然而，如果沒有圓滑奏，是練不出速度的。我相信手指技巧要完美，圓滑奏觸鍵就要培養得好。只要觀察非圓滑觸鍵造成的反效果，就能證明我的論點。用非圓滑奏的方式彈快速音群，會比用圓滑奏的方式彈，更花時間，因為在每個音符之間，手指都得從琴鍵上抬起。彈圓滑奏時，手指不用從琴鍵上抬起，而是按照音符要求，向左滑或向右滑，幾乎不會離開琴鍵。可想而知，這樣能節省時間和工夫，速度自然就變快了。

真正的圓滑奏要如何彈奏？如前所述，手指要在琴鍵上滑動，此外前一根手指還未完全離開琴鍵之前，後一根手指就要觸碰琴鍵。為說明這點，容我指出在彈一連串單音時，會同時用上兩根手指——「已經彈完」的手指和「正在彈琴」的手指；以此類推，彈一連串雙音（三度、六度等）時，同時運用的手指有四根。只有以這種

方式，才能彈出真正的圓滑奏觸鍵。手指移動時，手一定不能動，以免在後續音符之間產生縫隙，這樣不僅會破壞其連續性，也會讓速度慢下來。只有在手指已經碰到接下來的琴鍵時——不是碰到的那一刻，更不是在那之前——手才能移動。

當然，要彈出優秀的圓滑奏觸鍵，選擇實用的指法至關緊要。彈琴時要是沒有良好的指法，我們很快就會發現自己的「手指不夠用」。遇到這種緊急情況，我們就必須仰賴「銜接」了，意思是每次都要猛然移動，等同於非圓滑奏。正確的指法能讓手指在自然不中斷的狀況下，彈到不能彈為止。認真思索的話，每個演奏者都能找到最方便自己運用的指法。但有鑑於人人的手各有不同，通用指法並不可行，林林總總的指法都應該以能自然連續地彈奏為原則。如果某些音和調的配置令演奏者猶豫，不知採用那種指法最好，那他就應該請教老師，如果是好老師，會很樂意協助他找到出路。

精準度是手指技巧的另一個組成部分，與演奏者的秩序感息息相關。事實上，「精準」指的就是井然有序地以技巧落實音樂指示。如果學生願意仔細觀察他練彈的曲子，如果他能耐著性子，必要時甚至把困難的地方重複彈個一百遍（當然要彈得正確），那他很快地就能獲得「精準」這項特質，體驗到他的技巧能力如何因此精進。

技巧心法是以「你有能力完全不動到手指，就對一串音符形成清晰的內在印象」為前提。既然手指的每個動作都先由心智決定，那麼這串音符在鋼琴上彈出來之前，演奏者的心裡應該早就準備好了。換句話說，學生應該培養在心裡形成「樂音圖像」（tonal picture）的能力，而非「音符圖像」（note picture）。

圖 6：不正確的拇指位置

圖 7：正確的拇指位置

「樂音圖像」座落在我們的想像力之中，依照其自身強度，影響了大腦的反應部分。這個影響接著會傳送到與「製造音樂」有關的運動神經中樞。就目前所知，這是音樂家將音樂概念轉化為實際樂音的路徑。因此，學彈一首新作品時，你必須在心中形成一幅清晰無比的樂音圖像，再開始練習技術（或技巧）。在培養這項特質的早期階段，最好請老師為我們彈奏這首曲子，才有助於我們在心中形成正確的樂音圖像。

模糊的樂音圖像會讓控制手指的肌肉運動中樞暫時麻痺（別嚇到！）。不幸的是，每個鋼琴家都知道手指「卡住」的那種感覺，就像是琴鍵上黏了捕蠅紙，他也知道這種感覺只不過是個警訊，警告他手指進入了全面罷工，甚至是「共感」的罷工——因為即使是暫時無關的手指也受到牽連。這種感覺的出現，並不是因為手指動作本身有缺陷，其實完全是心理上的問題。你的心智發生了某些不應出現的變化，因而妨礙到手指的動作。這段過程如下：因為要快速且重複彈奏複雜的音型，所以我們沒注意到許多輕微的錯誤、失手、瑕疵；迅速重複愈多次，這些小缺失就愈積愈多，最終全然扭曲了樂音圖像。然而，扭曲還不是最糟的情況。由於我們很可能不會在每次重複時都犯同樣的小錯，於是樂音圖像變得模糊不清，一團混亂。帶動手指運動的神經連結先是變得猶豫不決，接著開始犯愈來愈多的錯，最後完全中止，手指就此打結！在這個關頭，學生應該立刻放慢速度練習。他應該清晰有條理地練彈有缺陷的地方，最重要的是慢慢來，持之以恆，直到正確重複的次數已經多到能將混淆的樂音圖像擠出腦海為止。我們不能將這看成技術練習，因為這樣

做的目的是修復混亂或失調的心智概念。我相信這能說明我所謂「技巧心法」的練習。請讓你的心智樂音圖像清晰可見，那麼手指必須也一定會照著它走。

有時候，我們也會受到「懶得思考」（thought-laziness）所影響——我是從其他語言將這個詞照字面翻譯成英文的，因為在英文裡找不到比這個複合字更好的詞彙。每當我們發現手指在樂曲中迷路時，也該承認問題是出在「總部」——那位神祕的「專責官員」正在和朋友聊天，不做正事。心智沒有跟上手指，我們仰賴無意識的動作，讓手指自行運作，心智則落在後面，而不是讓它善盡職責，先一步做好應有的準備。

綜上所述，可以明顯看出敏捷的音樂思考何其重要，但這種思考無法直接培養出來，而是開拓整個音樂視野之後所產生的。它一直都和音樂能力的成長成正比，是我們每回彈琴時，持續不輟、努力不懈地運用心智所習得或培養出來的靈活度。因此，試圖直接培養敏捷的音樂思考，其實是沒有必要的。

音樂意志根源於對音樂表達的自然渴望，是我們身上所有音樂成分的總指揮官。因此在琴藝的純技術過程中，展現的正是音樂意志，但空有一身絕活而沒有音樂意志，就像有技能卻沒有目標，當技巧成為目標本身，是成就不了藝術的。

第四章

使用踏板

　　唯有通盤了解使用踏板的基本原則，才能具體地討論踏板。讀者必須同意這個指導原則：支配著踏板運用的器官，是耳朵！正如眼睛帶領著手指「閱讀」音樂，耳朵則引導著踏板上的雙腳，而且是「唯一」的嚮導。腳只是聽命行事，是執行者，耳朵才是引導者、裁判與最後的評判者。如果琴藝中有任何面向能讓我們特別記住音樂是給耳朵聽的，那就是踏板。因此，接下來對於踏板的種種討論，都是以上述原則為基礎。

　　我建議的大原則是：迅速、確實而充分地踩下踏板，而且永遠都要在手指敲擊琴鍵之後才踩踏板，請注意，我是說「之後」。千萬不要像很多人一樣，誤以為要在敲鍵的同時踩踏板。要避免樂音混雜不和諧，就應該考慮先停下前一個樂音，再為下一個樂音踩踏板，而且為了讓前面的樂音完美結束，我們必須讓止音器壓在振動的琴弦上久一點來發揮作用。然而，如果我們在敲鍵的那一刻正好踩下

踏板，就只會中斷這個止音過程，因爲止音器還沒來得及落下就又被提起來了（談到止音器的「起」「落」時，我所指的是平臺式鋼琴的運作；在直立式鋼琴中，「起」必須換成「關」，「落」必須換成「開」）。這條法則適用於大多數場合，但也和所有法則一樣——尤其是在藝術領域中——總是會有許多例外。

踩踏板時，和聲的清晰度是基礎。但這只是基礎，並非以藝術方式處理踏板的全貌。儘管我之前談過許多，不過在許多樂曲中，有些時候是爲了塑造出某些特色，而將看似相異的樂音混合在一起。當經過音（異音）距離最低音及以之爲基礎的和聲超過一個八度時，這種混融尤其可以被接受。話說回來，我們也應該要記得：踏板不僅是延長樂音的方法，也是一種潤飾法，且效果極爲卓越。一般而言所謂的鋼琴魅力，絕大程度上來自於以藝術手法運用踏板。

舉例來說，透過踩踏板逐漸累積音量，然後在重音之處突然放開踏板，可以產生強大的重音效果。這種效果多少類似於我們在樂團中聽到的「連續打擊鼓或定音鼓，最後打在重音點上」的漸強音。既然提到樂團，我也用法國號來說明踏板的另一種用途。法國號未參與旋律時（法國號鮮少不參與旋律），會用來支撐和聲的延續，效果就像是在調合連結其他樂器的各種音色，創造出圓順融洽的效果。審慎運用踏板，產生的就是這種圓融效果。在樂團中，當法國號停下、僅餘弦樂器繼續演奏時，隨之而來的是某種素淨的樂音，這就和彈琴時放開或不使用踏板的效果相同。在前者中，法國號參與演奏，替音樂圖像的主題發展提供了和聲背景；在後者中，法國

圖 8： 腳在踏板上的不正確位置
（雙腳位置一前一後）

圖9: 腳在踏板上的正確位置
（雙腳腳跟著地，放在踏板上）

號停止演奏時，背景被移開，主題形態因而凸顯出來，可謂脫穎而出。因此，踏板給予鋼琴統合、使各部分圓融的樂音，完成（雖然這個字並不精確）了法國號或輕輕吹奏的長號帶給樂團的效果。

但踏板的功能不僅有這樣。有時我們可以刻意混合和聲外音來產生奇特、玻璃般的輕透效果。蕭邦作品中某些如刺繡般精美的裝飾樂段，就足以說明，如 E 小調第一號鋼琴協奏曲（行板，101、102、103 小節）。這樣的混合能產生包羅萬象的效果，尤其是加入動態變化的影響之後，更是豐富：無論是煦煦和風還是狂烈北風、浪花四濺還是波濤洶湧、噴泉起舞、樹葉窸窣，效果不一而足。在根本和弦主導且持續一段時間，其他和弦更快速地接續行進的情況下，這種混合的方式也可以延伸到所有和聲中。在這樣的情況下，並不是非得捨棄踏板不可，我們只需建立各個層次的動態，將主要和聲提升到其他經過和弦之上。換言之，占主導地位的和弦必須以強大的力道展現，才能較其他短和弦持久，其他短和弦的聲音儘管可聞，但會因為力道弱而自然沉寂；雖然強力的支配和弦一直受到弱和弦所干擾，但它比弱和弦更持久，所以隨著每個弱和弦的消逝，支配和弦再度建立其優勢地位。鋼琴樂音的本質是短暫的，所以如此使用踏板有其限制。唯有靠演奏者自己的耳力，才能判定什麼時候「和聲外音的混合危及了正在進行中的曲子的樂音之美」。這裡我們再度回到本文開頭的論點，那就是：耳朵就是主宰，可以全權決定要不要使用踏板。

「自己的耳朵尚未完全滿意，卻覺得能以琴藝大力取悅他人的耳朵」，這種想法很荒謬。因此，我們應該竭力訓練耳朵的敏感度，

也應該讓自己的耳朵比聽眾的耳朵更難取悅。聽眾顯然可能沒有注意到你的演奏有哪些缺陷，但說到這裡，我想提出嚴正的警告：請不要把「沒有注意到」與「同意」混爲一談！邊彈邊聽——也就是說，聆聽自己彈琴——是所有音樂演奏的基石，當然也是踏板技巧的基礎。因此，要仔細聆聽，注意自己彈出來的樂音。當你把踏板當作是手指的延伸，讓樂音延續下去時，請注意自己是否抓住並掌握了和弦的基音，因爲你得一直把這個基音當作主要考量。

無論你使用踏板僅是為了延長樂音，還是用來潤飾，千萬不要用踏板來掩飾技法的不完善。就像是慈善活動，很容易就變成爲了掩飾諸多罪惡；但也如同慈善活動，如果你有眞工夫，哪還需要依賴踏板掩飾瑕疵呢？

我們也不應該用踏板來彌補力道的不足。彈出強音是手指的工作（無論有沒有手臂輔助），不是踏板的工作。同樣地，左踏板也是比照辦理，Verschiebung 這個詞在德語中有「移動、轉換」的意思。在平臺式鋼琴中，踩左踏板會使擊鎚遠遠移動向一側，只敲擊兩條琴弦，而非三條（在五十多年前的鋼琴中，每個音只有兩條琴弦，當擊鎚因爲踩左踏板而移動時，只會擊中一條弦。弱音踏板〔una corda〕這個詞，原意爲一條弦，就是這樣來的）。在直立式鋼琴中，則是透過降低擊槌的衝力，來降低音量。

如同右踏板不應用來掩飾力道的不足，你也不應該覺得有了左踏板，從此就可以忽略怎麼彈出弱音（pianissimo）的細緻觸鍵。左踏板不應該用來掩飾或遮蔽有缺陷的弱音，而應僅用來潤飾，爲樂音的柔和度增添如珠寶商所謂的「啞光修飾」。因爲左踏板無法在

不改變音質的情況下，讓樂音變得柔和；它會讓音量降低，但同時也大幅影響樂音的品質。

　　總結：請訓練耳力，然後再誠實地使用左右踏板！請按照它們的使用目的來運用。要記得，卽使是簾幕，也不是用來隱藏事物，而是爲了裝飾或保護。需要掩飾的人，一定有見不得人的地方！

第五章

彈出風格

彈出樂曲的「風格」是指詮釋的方式，淋漓盡致地展現出樂曲的內涵。針對每首曲子，我們應該尋找出個別的表現方式，即便很多不同的樂曲皆出自同一位作曲家之手。首先，我們應該盡力找出個別曲子的獨特性，而非作曲家的整體特色。如果你已經成功彈出蕭邦某首作品的風格，那並不表示你彈他其他的作品也可以彈的一樣好。雖然大體上，他每首作品的譜寫風格類似，但各作品之間仍有顯著差異。

唯有仔細研究每首作品本身，我們才能找出正確構思並詮釋曲子的關鍵。在關於作曲家本人的著作中是找不到答案的，也沒辦法從他的作品所帶來的樂趣中尋找，僅能從個別作品本身尋求答案。鑽研與某件藝術作品相關的各種事情，或許能充實一般知識，但絕不可能取得詮釋這件作品所需的特定知識，只有作品本身的內容才能提供那份知識。經驗往往告訴我們，學富五車的音樂家（或今日

所謂的音樂學家）通常眼前有什麼書就會拿來閱讀，但他們的琴藝甚至還比不上表現平平的業餘人士。

我們何必從樂曲之外的地方尋找它的正確樂思？作曲家譜曲時，肯定已經把他對這首曲子的所有想法與感受都編織在作品裡了。那我們為何不去聆聽他的特定語言，反而讓自己迷失在另一個藝術領域所使用的詞彙當中？文學歸文學，音樂歸音樂。在歌曲裡兩者或許會結合，但不能彼此取代。

很多學生從不學著理解作曲家的特定語言，因為他們唯一關心的是如何「有效」地表現樂曲，也就是耍花招。這種傾向實在非常糟糕，因為那個特定的音樂語言確實存在。作曲家透過音符、休止符、力度和其他符號，加上特別的註解等純粹屬於有形的方法，把他的想像世界整個封入作品中。具有詮釋能力的藝術家，有責任從那些有形成分中萃取出精神本質，傳遞給聽眾。為達到這點，他必須理解作曲家整體的音樂語言，尤其更要了解每首樂曲特定的音樂語言。

但是，要如何學會這個語言？

要仔細注意樂曲中很實質的東西，像是音符、休止符、時值、力度記號等。當然，也要用心吸收。

演奏者閱讀樂曲時若能一絲不苟地力求精確，就能從而理解樂曲絕大部分的特定語言。不僅如此，透過確實的精讀，演奏者可以判定何時該休止，何時要達到高潮，從而創造出自身想像力運作的基礎。自此之後，他只需把自己的音樂才能所理解到的東西，透過手指召喚出樂音的生命──這純粹是技術課題。把純技術與物理過

程轉化成有生命的東西，當然取決於個人與生俱來在情感與氣質上的稟賦，也需要統稱為「才華」的諸多複雜特質，但前提是演奏者要對藝術工作懷有抱負。

另一方面，要是空有才華卻不去仔細檢視作品中純屬有形的成分，那也無從揭開覆蓋在樂曲精神內涵上的面紗。感官上或許能唬住別人的耳朵，但永遠彈不出作品的風格。

我們要如何得知自己有沒有碰觸到樂曲的精神層面？ 請保持注意力，重複彈出樂譜上的各個音值，持續不懈。如果你從中發現尚有許多地方沒練好，那就證明了你對樂曲的精神面有所理解，此刻正走在精熟駕馭的正確道路上。每重複一次，你就會發現自己的詮釋有一些先前未察覺的缺陷。逐一消除那些缺陷，你就會愈來愈接近作品的精神本質。

至於剩下的「純技術課題」，也是萬萬不容小覷！要將成熟的樂思傳遞給聽眾，需要相當程度的操作技巧，這個技巧又必須以意志來徹底掌控。當然，如前所述，這並不意味著只要你的技巧優秀、掌控得宜，就能詮釋出樂曲的風格。要記得，擁有財富是一回事，善加運用是另一回事。

不時會有人說，太客觀研究一首曲子可能會破壞詮釋的「個性」。不用擔心！如果有十位演奏者，都以同等程度的精確度與客觀性研究同一首曲子，每個人還是會彈得和另外九個人不一樣，這點毋庸置疑，雖然人人可能都認為自己的詮釋才是唯一正確的表達方式。每個人表達出來的都是他依自己的悟性，在心智與氣質上吸收到的事物。構成這十種樂思之所以不同的特性，都是在我們不知不覺中

形成的，也許之後也是如此。但正是這種在不知不覺中形成的特性，構成了大家所認可的「個性」，也讓作曲家與詮釋者的思維眞正地融合在一起。演奏者恣意增添細節、光影、效果之類的東西，故意明目張膽地把自我推上檯面，其實無異於造假，充其量只是譁衆取寵的江湖騙術。演奏者應該要確定自己僅彈奏出樂譜上的內容。聽衆自有其智慧，對於密切注意演出內容的他們而言，這首曲子自然會展現出演奏者的個性。在不知不覺的混合下，顯現出的個性愈強烈，就愈能爲表演增色。

安東·魯賓斯坦[1]**常這麼告訴我：「樂譜怎麼寫，你就怎麼彈；如果你覺得已盡了全力，但還是想多添加或改變什麼，那就做吧。」**請務必留意：你必須先盡全力按照樂譜表現樂曲！有多少人眞正做到這點？恕我冒昧地證實，彈琴給我聽的人——如果眞的是值得一聽的演奏者——常常自以爲如實彈出了樂譜的內容，不多不少，但事實上，他們往往還是漏掉了樂譜的諸多內容。不確實地讀譜，導致誤解了樂曲深奧的部分與樂曲的內在「風格」。這可不是業餘者才會犯的毛病！

樂曲的眞實詮釋來自於對樂曲的正確理解，而這點又完全取決於對細節求精求實的閱讀。

因此，再重複一遍，要學習音樂語言，就要精讀樂譜！如此一來，你很快就能探得樂曲的音樂眞義，並以明白易懂的方式傳達給

[1]　編註：安東·魯賓斯坦（Anton Rubinstein, 1829-1894）是俄國鋼琴家、作曲家及指揮家，創辦聖彼得堡音樂院，是十九世紀俄國文化界的指標人物。

聽眾。如果你想知道作曲家在譜曲當時是何種心境，那就去滿足你的好奇心。但是，如同我在前言中所述，你的主要興趣應該聚焦在「樂曲」本身，而非「作曲家」，因爲唯有研究作品本身，才彈得出它的風格。

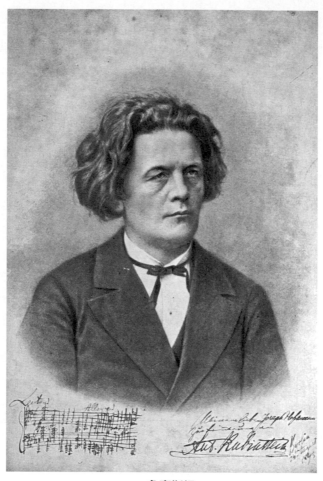

魯賓斯坦
Anton Grigoryevich Rubinstein

魯賓斯坦教我彈琴

除了聖彼得堡帝國音樂學院（Imperial Conservatory of Music at St. Petersburg）的正規學生之外，魯賓斯坦僅收過一位學生。占了這項優勢和特權的學生，就是我。

我十六歲時拜入魯賓斯坦門下，十八歲結業，自那之後便保持自學，因為在魯賓斯坦之後，你還能請誰當老師呢？他的教學方式會讓我覺得其他老師都像小學老師一樣。他選擇以迂迴指導的方法，透過啟發性的比較來教學。他極少提及嚴格意義上的音樂議題，希望藉此喚醒我內在具體的音樂性，能與他的綜合教學並行，從而保持我的音樂個性。

他從不彈琴給我聽，只用說的，而我明白他的用心，也把他的意思轉譯到音樂與音樂表達中。例如有時我會接連彈兩次同樣的樂句，且兩次都彈得一樣（比如照順序來），這時他會說：「天氣好的時候你可以這樣彈，但下雨的時候請換個方式彈。」

魯賓斯坦深受心血來潮和情緒所影響，常常今天熱衷於某個樂思，隔天又換另一種。但他在藝術中一直很講邏輯，雖然他特意從各種不同角度旁敲側擊，但總是會擊中要害。他從不讓我把一首樂曲帶去課堂請教他兩遍以上。有一次他跟我解釋說，是因為他可能在下一堂課時會忘記上一堂課說過什麼，如果每堂課都提出一幅全新的圖像，恐怕只會令我困惑。他也從不讓我就他自己的作品請教他，但這種特殊態度的理由為何，他始終沒有說明。

　　我從自己居住的柏林前去找他時，他通常會坐在書桌前抽俄國菸。當時他住在歐洲酒店（Hôtel de l'Europe）。親切打過招呼後，他總是會問我同一個問題：「好了，說說看有什麼新鮮事？」

　　我記得自己這麼回他：「我什麼新鮮事也不知道，我來這裡就是為了學新事物——從您身上學習。」

　　魯賓斯坦立刻了解到我指的是音樂，他微微一笑，這堂課保證能讓我收穫良多。

　　我注意到每次上門找他時，他通常不是獨自一人，總是有幾位年長女士來訪，有時年紀非常大（大多是俄國人），還有一些年輕女孩，但男士屈指可數。他會揮手叫我到角落的鋼琴前，那是一台貝希斯坦（Bechstein）鋼琴，但大多數時候走音得非常嚴重。不過，對於這台鋼琴的狀況，他總是從容淡定。我彈琴時，他會繼續坐在書桌前，研讀那首曲子的音符。他總是強迫我要帶樂譜上門，堅持要我照樂譜彈琴！他會追蹤我彈的每個音符，目光牢牢盯著樂譜。他確實是學究，對字面很固執——想到他詮釋同樣的樂曲時如何自由揮灑，尤其令人感到不可思議！有一次我稍微提醒他這看似矛盾

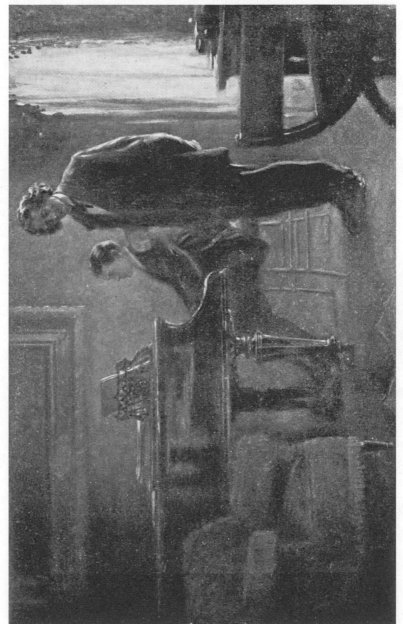

魯賓斯坦教我彈琴

的地方，他回道：「等你到我這把年紀時，也可以和我一樣──如果你辦得到的話。」

有一次我彈李斯特（Franz Liszt, 1811-1886）的狂想曲彈得很差。一會兒後他說：「你用這種方式彈給婆婆媽媽聽還可以。」然後他起身走向我，接著說：「我們來看看怎麼把它彈好。」於是我重彈一遍，但才彈沒幾節，他就打斷我說：「你開始彈了嗎？我以為我聽錯了……」

「是的，老師，我剛彈了幾節。」我回道。

「噢，」他含糊答道：「我沒注意到。」

「您的意思是？」我問他。

「我的意思是，」他答道：「在手指碰到琴鍵之前，你必須先在心裡彈出來──也就是說，在實際彈琴之前，你必須在心中想好速度與觸鍵方式，最重要的是，如何去彈頭幾個音符。然後呢，這首曲子的特色是什麼？是高潮迭起、悲劇、抒情、浪漫、幽默、豪氣、崇高，還是神祕？好了，怎麼不說話？」

通常我會在這類長篇大論後勉強吐出幾句話，但在師威震懾下，我說的通常是蠢話。照他的指示試過幾遍後，最後我終於彈對了。這時他會說：「好了，我們終於彈對了！這首曲子是幽默的，對吧？非常好。還有狂想、不按牌理出牌──嘿？你懂它的涵義了嗎？」我回道：「懂了。」

「那很好，」他說：「證明看看吧。」於是我又重頭彈一遍。

他會站在我身邊，每當他希望我特別強調某個音，就會用有力的手指壓我的左肩，力道大到我會戳進琴鍵，讓鋼琴大聲哀鳴。如

果還是達不到他想要的效果，他會把整隻手直接壓在我的手上，把手攤平，像抹奶油一樣抹在黑白琴鍵上，製造出嚇人的噪音。然後他會帶著怒氣說：「乾淨一點，再乾淨一點。」彷彿噪音是我造成的。

這類事件不是沒有幽默的地方，但一個不小心就會變成悲劇，尤其在我試圖解釋或找藉口的時候，所以我通常會默然不語。有了一些經驗後，我發現那是唯一適合的做法。因為他的脾氣來得快，去得也快。這曲彈完後，我又會聽見他平常的評語：「你這年輕人真優秀！」我一聽到這話，所有的痛苦立刻煙消雲散！

我記得有一回，我彈李斯特改編的舒伯特（Franz Schubert, 1797-1828）《魔王》。彈到樂曲中魔王對孩子說：「噢，你這親愛的、可愛的孩子，跟我來吧！」時，我彈錯了幾個音，琶音也彈得很差，魯賓斯坦問我：「你知道這個地方的歌詞是什麼嗎？」

我引述幾句做為回答。

他說：「很好，魔王在對孩子說話。魔王是靈體，是鬼魂──所以你也要彈出那種鬼魅般的靈氣，不是『鬼吼鬼叫』的錯音！」

他的雙關語讓我忍不住笑出來，魯賓斯坦自己也不禁笑了。於是這首曲子，或該說是演奏者，因此得救。當我再度彈到那個地方，一切變得順暢，他也就不再打斷我，讓我繼續彈完。

有一次我問他某個頗複雜的段落要採用何種指法。

「用鼻子彈都無妨，」他回道，「彈得好聽就好！」

他的話令我困惑，坐著納悶他此意何在。

現在我領悟他的意思了。他的意思是：自己想辦法！天助自助！

如前所述，魯賓斯坦從沒有彈給我聽我必須練彈的曲子。他會

解釋、分析、闡述所有他希望我知道的事；但在這之後，他就交由我自行判斷。他的解釋是：唯有如此，那份成就才會完全屬於我，毫無爭議地成為我的資產。我就是以這種方式從魯賓斯坦身上學到寶貴的真理：從別人的彈奏中獲得的樂音圖像概念，只會給我們一時的印象；這些印象來來去去，唯有自己創造出的概念才會長久，且始終屬於自己。

今日回首那段向魯賓斯坦學琴的日子，我領悟到，他所給予的教導，沒有我從他身上學到的多。他不是我們平常說的「好為人師」的那種人。他為我指出了拓展視野的高度，但要如何到達那個高度，就看我自己的造化，那不是他要煩惱的事。「用鼻子彈都無妨！」是這樣說沒錯，但當我跌倒，流出不少血的時候，我要從哪裡獲得安慰？從我的想像力！他的話是對的。

可以肯定的是，這套方法不是對每個學生都奏效，但這種用心良苦能培養出學生的原創思維，帶出他身上的聰慧。如果學生憑自己的用功與意志力出人頭地，達到那位大魔術師以魔法讓他看見的那個目標點，可以說他是憑一己之力達到的，便會有信心自己日後永遠都找得到那個點，儘管偶爾可能會迷路，但就如任何一位懷有真誠抱負的人，始終找得到出路。

我還記得魯賓斯坦告訴過我：「你知道為何彈琴這麼費工夫？因為人如果不是很容易受影響，就是很容易落入習癖。就算幸運地避開這兩大陷阱，還有可能變得枯燥！真理就在這三個禍根當中。」

當我們決定好讓我在他的指揮下，到漢堡舉行我的首演，演奏他譜寫的 D 小調鋼琴協奏曲時，我以為終於到了跟他本人學彈他自

己的曲子的時候。我提出建議，但魯賓斯坦拒絕了！我仍能看見音樂會中場他坐在柏林愛樂樂團休息室的樣子，宛如昨日（那是某個週六），當時他告訴我：「週一我們一起到漢堡演出。」準備的時間很短，但我知道那首協奏曲，希望能在剩下的兩天內和他一起找時間練習。我請他允許我彈這首協奏曲給他聽，但他拒絕了我迫切的請求，他說：「不需要，我們了解彼此！」即使在這緊要關頭，他還是要我自己作主。在最後一次（也是唯一一次）排練後，這位大師在整個樂團前擁抱了我，我樂得不僅像身在七重天，而是到八重天去了。我告訴自己，一切都會順順利利，魯賓斯坦終於滿意了！大眾也一定會滿意！那場音樂會精彩落幕。

在一八九四年三月十四日漢堡那場令人難忘的首演後，我直接跑去見魯賓斯坦，壓根沒想到那是我最後一次見他。我帶了一張他的大相片，雖然我很清楚他痛恨簽名，但渴望擁有他的簽名還是讓我排開阻礙，提出請求。

他舉起雙拳，半怒半笑地大吼：「小子，你也來這套？」

但他還是滿足了我的願望，我在本書中附上那張照片（第58頁）給大家一起欣賞。

然後我問他，我何時再彈給他聽，不料他竟答道：「再也不要了！」

我絕望地問他：「為什麼？」

大器如他，對我這樣說：「我親愛的男孩，我已經把我對琴藝與音樂創作的所知全告訴你了！」他稍微換了語氣繼續說：「如果你還不懂，那就見鬼去吧！」

我完全看得出來，雖然他面露微笑，但他是認眞的，於是我離開了他。

　　我再也沒見過魯賓斯坦。不久之後他就回到自己在聖彼得堡附近彼得宮城（Peterhof）的別墅，一八九四年十一月十九日在那裡逝世。

　　我永遠也忘不了他的過世帶給我的衝擊。世界霎時變得空虛，了無生趣。我的悲傷讓我明白，我不僅崇拜這位藝術家，也敬愛著他本人；我愛他如父。我是從英文報紙上得知他逝世的消息，當時我正要從倫敦到卓特咸（Cheltenham）舉行十一月二十日的獨奏會。那場獨奏會的曲目正好包括了蕭邦的降 B 小調鋼琴奏鳴曲。當我彈到〈葬禮進行曲〉的頭幾個音符時，所有聽眾彷彿接到命令般全部起立，到進行曲結束以前都低頭默立，向那位逝去的偉人致敬。

　　在我舉行音樂會的前一天，也就是魯賓斯坦過世的那一天，發生了一個奇妙的巧合。

　　當天是我在睽違七年後首次公開演奏（除了漢堡的登臺演出之外），地點在倫敦。在這場音樂會上，我爲求新意，在曲目單中放進魯賓斯坦才剛在德勒斯登寫好的降 B 小調波蘭舞曲。他將這首曲子獻給我，是名爲《德勒斯登追憶》這套組曲中的其中一首。這首曲子的特色與〈葬禮進行曲〉如出一轍，只有速度分割不同。那天彈奏時，我壓根兒想不到我是在爲他演奏安魂曲，因爲不過幾小時後，我偉大的老師就在遙遠的東歐因心臟衰竭猝逝。

　　兩年後，我再度演奏這首波蘭舞曲，但也是最後一次。當時是他逝世兩週年，我在聖彼得堡舉行向他致敬的紀念音樂會，所得悉

數捐給「魯賓斯坦基金會」。在那之後，我只彈過一次這首曲子，在家裡彈給自己聽，將它完全從我公開演奏的曲目中孤立出來。因為雖然這首曲子是獻給我的，但它首次被演出的時機與場合讓我覺得它仍屬於我的老師，或者這麼說吧，它代表了我倆之間個人的私密情誼。

第七章

成功鋼琴家的必經之路

「精神上的聽力」比「身體上的聽力」還重要

　　「成功鋼琴家的必經之路」？所有成功的必經之路不是都大同小異嗎？但真正的價值是不可取代的，在美國尤其如此。我在這個國家居住的時間比在其他地方都長，很樂意把這裡稱為我的家鄉。美國人可能是世上遊歷最廣的人，你只能給他最好的，其餘免談。幾年前，某位指揮家帶了一支二流樂團來美國，以為這裡的人會看在它來自擁有世上最頂尖樂團的歐洲名城份上接納它。那支樂團還不錯，但美國各個城市有更優秀的樂團，前後不過兩場音樂會，觀眾就發現了這點，導致音樂會失敗的像場災難。不過那位指揮家也很有擔當，面對並吞下苦果。美國人知道何謂一流，也僅接受一流的事物。因此，如果你要在此時的美國列出成功鋼琴家的必經之路有哪些條件，第一條絕對是「具有真正的價值」。

第一個不可或缺的條件，自然是許多人所謂的「音樂天賦」。然而，人們往往對音樂天賦有很大的誤解。幸好我們已遠離了把音樂視爲某種特殊的上天恩賜的時代，以前的人認爲音樂天賦會剝奪音樂家在其他領域達到卓越成就的可能。換言之，音樂天賦如此特殊，以至於有些不理智的人甚至認爲要將音樂家從世間隔離──把他們當作「化外之民」，不同於其他具有遠大抱負與成就的男男女女。

　　數學領域有多位著名的奇才，棋戲等遊戲領域亦然，他們在自己所選的工作中展現了驚人本領，但在其他方面似乎卻可悲地發育不全。不過，至少在今日的音樂界，情況已不再是如此，因爲雖然對音樂有特殊愛好、對音樂問題駕輕就熟是不可或缺的要件，但只要音樂家想要也願意下功夫，他們通常具備廣泛的文化涵養。

　　我也不認爲在所有情況下把耳力發展到極致是必要條件。許多人認爲所謂的絕對音感是音樂天才的保證，但其實往往是件麻煩事。舒曼沒有絕對音感，華格納也沒有（除非我聽到的消息不正確）。我有絕對音感，我相信自己能分辨八分之一音的升降差異。但這種音感其實弊多於利。我父親有不同凡響的絕對音感，聽覺似乎極爲靈敏。但事實上，如果某首名曲以不同調彈奏，他往往認不出來，因爲他覺得聽起來完全不同。莫札特也有絕對音感，但他那個時代的音樂沒有這麼複雜。今日，我們活在一個旋律與對位錯綜複雜的年代，我不認爲所謂敏銳的聽力或高度培養的絕對音感和眞正的音樂能力有很大的關聯。身體的聽力不算什麼，精神上的聽力──如果可以這麼說的話──才是眞正重要的事。舉例來說，如果你在移調時，把樂曲內容與相對應的調性緊密連結在一起，以至於很難再

用任何其他調性來演奏，這就構成了難題，而非優點。

越早開始訓練越好

　　趁早訓練的優點很多，再怎麼強調也不為過。幼時形成的印象似乎最持久。我確信自己在十歲以前學習的樂曲，一直都在我的腦海裡，三十歲後學彈的曲子反而未必。對於註定走上音樂之路的孩子，在盡可能配合他的身體健康與接受度的情況下，應該趁早給予他音樂指導，愈多愈好。太晚開始訓練對這個孩子的音樂生涯所造成的危險，就有如以太多課業讓學生的身心不堪負荷一樣。孩子的學習速度比成人快得多，不僅是因為課業會隨著他進步了而變得愈來愈複雜，也因為孩子的接受能力強得多。八到十二歲的孩子對音樂課的吸收力只能以驚人形容；十二到二十歲就會降低一些，二十到三十歲更低，三十到四十歲往往就少得可憐了。以圖表來表示就是這個樣子：

30 to 40 years of age	Limited Receptivity Limited Results
20 to 30 years of age	Still Less Accomplishment
12 to 20 years of age	Less Accomplishment
8 to 12 years of age	Greatest Receptivity Greatest Accomplishment

30-40 歲	接受度有限，成果有限
20-30 歲	成就變得更少
12-20 歲	成就變少
8-12 歲	接受度最高，成就也最高

當然，這只是比較而言。因為抱負遠大、勤勉不倦而大器晚成的特殊例子，也是有的。不過，最高成就通常是在早年獲得，關乎手指技巧的藝術尤其如此。

所有的老師都知道趁早開始給予最佳訓練的必要性。在美國經常聽到這樣的說法：「我女兒才剛開始練琴，找哪一位老師都可以。」這是美國音樂教育鬆散不已的原因。如果有這種念頭的父親，用同樣的想法來蓋房子，他會驚訝地發現自己的說法變成：「既然我只是在打地基，使用哪種爛建材都無關緊要。我會使用劣等水泥、灰漿、石材、磚頭、腐木、廉價金屬，並雇用我負擔得起最便宜的人力。等蓋到屋頂時，我再請世上最頂尖的屋頂師傅來蓋！」

早期訓練的重要性非比尋常，只有請頂尖的老師才足夠。我的意思不是要請一位你所能找到學費最昂貴的老師，而是請來周全、用心、勤懇、時時留心、經驗豐富的老師。地基是房子當中最需要堅固度與完整性的部分，一切都必須堅固、結實、穩當、安全，耐得住使用的壓力與歲月的磨練。當然，有人會聘請技巧超群的名師；這樣的老師對進階的學生而言很理想，但未必能為新手打好基礎。基礎需要的是堅固耐用，不是描金裝飾、大理石配件和美麗的裝飾、幾何工藝與雕刻。就像大城市裡有專門為大型建築物立地基的公司，請專門指導新手的老師來教，較為明智。歐洲音樂學校裡幾乎都是這種情形。教新手的老師需要的不是出神入化的技巧，而是完善的音樂家精神，還要能理解兒童心理。練習，練習，再練習，就是早期訓練心智與手指的祕密所在。這種做法在網球、撞球、高爾夫等運動中經常可見。請想想這些領域中那些年輕選手的精彩紀

錄，你會發現他們很年輕時就已成就非凡。

在所有的藝術與科學領域中，隨著你日漸進步，歷經的重重難關與阻礙似乎也會倍增，直到你大功告成的那一天；但在到達那個境界之後，事情似乎又開始逆轉，直到你繞了一圈又回到簡單的初心。我喜歡為自己畫下這段過程：

鋼琴家的歷程
PIANISTIC SUCCESS
頂點：最複雜
Point of Greatest Complexity

起始點：最簡單
Starting Point
Greatest Simplicity

回到極簡的初心
Return to
Extreme
Simplicity

對於學生來說，了解到「自己必將面對日益增加的困難，直到有朝一日所有龐大和複雜問題似乎自動迎刃而解，逐漸化為一片澄明的境界」，很有激勵的效果。對我而言，這幾乎是所有人類成就的潛在通則，我認為學生都應該學習把這件事運用在自己的領域中，不僅如此，在其他領域與目標中亦如是。這個人生通則，打從我們出生就開始，在中年時達到巔峰，接著愈來愈追求方法簡單，直到人生盡頭，整個循環才算完成。這是所有成功者看起來都會遵循的生命過程。要更清楚理解這一點，我們或許可以從蒸汽機的沿革來看。

蒸汽機是從最原始的機械種類開始發展的。最剛開始的種類是渦輪機。亞歷山卓的希羅（Hero of Alexander，希臘語寫為 Heron）製

作出第一台蒸汽機，與玩具相去不遠。依據某些歷史學家的說法，
希羅是西元前二世紀的人，但也有些人認爲他的蒸汽機是在西元一
世紀後半葉製作。他是一位有創意天才的數學家，在機械方面的巧
思經常讓當時的人目瞪口呆。雖然很難精確畫出他的蒸汽機如何運
作，但下圖粗略標示出如何運用蒸氣推動東西，這是仿效希羅首次
運用蒸氣的方式。

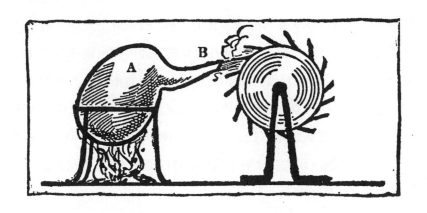

　　A 是裝了水的蒸餾器，加熱後變成蒸氣，在 B 點從管子中洩出到
渦輪中推動機械。原理本身很簡單。值得注意的是，儘管很原始，但
從中也可以看到今日渦輪發動機的特性與運作原理。繼希羅之後，許
多人也嘗試掌控蒸氣來產生力。直到一七六四年，詹姆士‧瓦特
（James Watt）的發現開啟了現代蒸汽機之路，使他實際上成爲這種
機器的發明者。在那之後，機器益發複雜，體積也更巨大。兩倍、三
倍、四倍大的機型相繼推出，最後喬治‧亨利‧科利斯（George
Henry Corliss）在一八七六年的費城百年博覽會上，展示一台巨型蒸
汽機。那是一台令人讚嘆的機器，有諸多精良的細節。在到達複雜度

曲線的巔峰後，蒸汽機的構造變得愈來愈簡單。今日我們擁有的是查爾斯‧派遜（Charles Parsons）等人製作的渦輪機，遠比一八七〇年代的先祖們小又簡單得多，但卻更強而有力，效率更高。

如何看待技巧

在鋼琴琴藝中，我們也有類似的曲線。起初很簡單，像孩童一樣單純；接著，在藝術的進一步發展下，我們發現有朝向卓越技巧成就與高度複雜性邁進的趨勢。五十年前，技巧就是一切。鋼琴琴藝就是音樂速度的藝術——誰能在最短的時間內彈出最多音符就是贏家。當然，當時也有幾位傑出巨匠，這些「魯賓斯坦」、「李斯特」、「蕭邦」們都把技巧置於他們想要傳達的訊息之下，然而大眾仍著迷於技巧（或者更該說是炫技）。如今我們發現，循環已再度回到講求簡單的那個點。現代聽眾要求的是強烈的美感，加上適當的技巧，而非脫離了美感的超技。

技巧代表藝術的物質面，就像金錢代表人生的物質面。無論如何，你都要培養出一流技巧，但不要幻想單憑這點就能快樂地徜徉在藝術中。很多人相信金錢是快樂的基礎，但在攢聚大量財富後，到頭來他才發現金錢不過是身外之物，或許能、也或許不能真正豐富人生。

技巧是工具櫃，擁有技術、手藝高明的人能針對正確目標，在正確的時機從中拿出他所需要的工具。單是擁有一整櫃的工具毫無意義，重要的是天賦潛能——知曉何時、如何運用工具的藝術直覺。就像打開抽屜，便能找出自己當下所需的工具。

有些技巧能帶來自由，有些則會壓抑藝術自我。所有技巧都應該是表現手法。你非常有可能累積一無是處的種種技巧。我記得有位巴黎的音樂家，花了整整八年的時間學習對位法、和聲與賦格，最後卻沒有能力將學到的東西運用在實際作曲上。為什麼呢？因為他把所有時間都投入在作曲枯燥的技術面，卻沒有花時間實際作曲。他告訴我，他一直想把學到的技巧與事物的藝術面連結在一起，寫出能具體表現出真正音樂的樂曲，而不是僅僅反映乏味的技巧練習。我堅決相信，打從一開始就應該讓技巧與名符其實的音樂素養相輔相成，兩者缺一不可，必須相互平衡。如果老師僅是長時間嚴格訓練學生的技巧，沒有穿插任何對真正音樂的知性研究，那他只能教出音樂技工，也就是匠人，而非藝術家。

請不要以為我這樣說是在抨擊技巧。我相信「把技巧發揮到淋漓盡致」這件事。莫里茲・羅森塔爾[1]無疑是最頂尖的技巧名家之一，有一回他告訴我：「我發現，宣稱技巧在鋼琴琴藝中不重要的人，根本就毫無技巧可言。」舉例來說，我們有時會聽到「沒有必要在鋼琴練習中納入音階練習」這種說法。音階彈得好著實美妙，但很少有人能彈得好，因為練習得不夠。音階是鋼琴琴藝中最困難的部分。追求卓越的學生要是不徹底廣泛地練習所有類型的音階，我不知道他們要如何實現目標。然而，我確實知道自己曾片刻不鬆懈地練習音階，對於這點我終生感激。請不要輕視音階，請設法彈出音階的美。

1　編註：莫里茲・羅森塔爾（Moriz Rosenthal, 1862-1946），波蘭鋼琴家、作曲家，李斯特的學生，是當代非常傑出的鋼琴家。

聰明的老師總是找得到樂曲來說明如何使用某個技巧方法、彈出來的樣子是什麼。能指出音階、和弦、琶音、三度等如何使用的樂曲多如牛毛，而老師應該鼓勵學生去了解他孜孜不倦練習所獲得的東西，或許就是能表達真正樂曲之美的來源。在我看來，這應該從一開始就要成為學生常規訓練的一部分。我說「學生在技巧與音樂賞析上的工夫要從一開始就相輔相成」，指的就是這個意思。

關於踏板

踏板的運用，本身就是一門藝術。不幸的是，很多人把它當成文過飾非的權宜之計，用來掩飾不精確和糟糕的觸鍵，就像是年華老去的貴婦用來遮掩皺紋的面紗。踏板不僅是一種潤飾手法，也為藝術性演奏提供了不可或缺的背景。想像一幅沒有任何背景的畫作，你就能稍微明白，彈琴時適當使用踏板能帶來何種效果。我一直都認為，踏板在鋼琴琴藝中的功能，類似於管樂器在樂團的樂音團塊中的作用。管樂器通常為其他樂器創造出某種背景。參觀過大樂團排練，聽過小提琴先單獨排練再與管樂器合練的人，就會清楚了解我的意思。

要如何、在何時使用踏板來營造某些效果，幾乎可說是一輩子的功課。學生從一開始學到在彈奏兩個無關的和弦時踩下「揚聲」踏板，會造成何種不良效果，到後來學會用踏板營造充滿氣氛的效果，一如繪畫中最精細入微的陰影層次。一路走來，踏板一直都是最有趣的實驗與啟發來源。

踏板的使用規則並非一成不變。它是鋼琴琴藝的分支，包含的

範圍很廣。舉例而言，以現代鋼琴彈奏巴哈的作品時，我們總是很困惑到底要不要使用踏板。今日以現代鋼琴琴鍵彈奏的巴哈樂曲，當初絕大部分不是爲大鍵琴就是爲管風琴譜寫的。大鍵琴發出的樂音非常短，類似今日鋼琴中的斷奏；管風琴則能發出很大的音量，且音質不變，從以前到現在皆是如此。由於這兩種樂器的性質衝突，且很多人也不清楚自己在彈的曲子當初是爲大鍵琴還是管風琴而寫，所以有些人會一直或常常踩住踏板，來模仿管風琴的聲音；其他人則索性完全不使用踏板，以模仿大鍵琴的聲音。兩種理論都太極端，就和任何走偏鋒的理論一樣，無疑都不盡正確。

彈某首曲子時，你心裡想到的可能是大鍵琴；彈另一首曲子時，想到的卻可能是管風琴。這樣想並沒有什麼問題，但要把樂音特性十分不同的現代鋼琴，變成大鍵琴或管風琴，肯定會導致濫用樂音。

踏板是鋼琴的一部分，就如音栓和掣是管風琴的一部分，而楔槌是大鍵琴的一部分。要將鋼琴的樂音僞裝成管風琴或大鍵琴的樂音，在藝術上是辦不到的。卽使辦得到，大鍵琴這種樂器也已過時，雖然巴哈的音樂依舊是今日鋼琴曲目中不可或缺的一部分。據悉最古老的大鍵琴（1537年）現藏於紐約大都會美術館。如果你剛好有看過這種樂器，馬上就會明白它的運作與鋼琴大相逕庭，樂音也截然不同。你不可能以任何觸鍵手法或踏板來讓鋼琴發出大鍵琴的聲音。因此，何不讓鋼琴發出原有的音色就好？何苦痴心妄想，要讓鋼琴發出機械原理完全不同的另一種樂器的聲音？何不還鋼琴本色？我們一定只能忍受在綜藝節目中聽華格納的音樂，在卡內基音樂廳聽史特勞斯的圓舞曲嗎？

良師不可或缺

　　如果有人問我，在鋼琴家的教育中，最不可或缺的要件是什麼？我會回答：「首先，要有良好的嚮導。」我所謂良好的嚮導，不僅是老師要會教，更必須是一位導師，能夠也願意持續監督年輕鋼琴家生涯的起步階段。就我的例子而言，我很幸運自己的父親就是專業音樂家，明白我的音樂潛能，從最初階段就密切關注我的生涯發展，不僅以身為父親的角色關心我，也以藝術家的身分每日引領指導我早年的發展。天意如此特殊玄奧，學生在年少時對日後將面對的事是毫無所悉的。因此，良師的指導絕對必要。我相信在我享有的成功中，我的父親居功厥偉。他帶我去請教莫里茨・莫什科夫斯基[I]和魯賓斯坦，他們的批評與忠告——尤其是魯賓斯坦給的建議——對我而言彌足珍貴。學生都應該接受大師不留情面的批評，儘管可能尖銳傷人（漢斯・馮・畢羅[II]就是如此），但仍受益良多。記得有一回，我在莫什科夫斯基家裡彈琴給馮・畢羅聽。這位寡言刻薄的指揮家暨鋼琴家，將我的琴藝批評得一文不值。我雖然年輕，但沒有自負到意會不出他是對的，所以我反而與他握手，感謝他的忠告與批評。馮・畢羅笑著說：「你謝我幹嘛？這就像小雞被人吃了，還對吃掉牠的人道謝。」就在當天，馮・畢羅以他年老僵硬的手指演奏鋼琴，結果一塌糊塗。我問莫什科夫斯基究竟為什麼馮・畢羅

I　編註：莫里茨・莫什科夫斯基（Moritz Moszkowski, 1854-1925）出生於波蘭，有猶太血統的德國作曲家、鋼琴家。

II　編註：漢斯・馮・畢羅（Hans von Bülow, 1830-1894），德國鋼琴家、指揮家，李斯特的學生，與李斯特的女兒柯西瑪有過一段婚姻。

有辦法在幾天後又要到柏林去舉辦音樂會。莫什科夫斯基回道：「別管馮‧畢羅了。你根本不了解他。如果他打定主意要做一件事，就會全力以赴。」

　　然而，馮‧畢羅的琴藝幾乎總是太老氣橫秋，不過無疑也很有學院氣味，一點也沒有魯賓斯坦那種獅子般的率性衝勁。魯賓斯坦剛開始教我彈琴時，像是要求精確嚴苛的小學老師，但他常告訴我：「主要目標是讓音樂聽起來對味，就算用鼻子彈也一樣！」魯賓斯坦不是唯方法是從的魔人。只要能達到良好的藝術成果——美麗而效果十足的演奏——任何方法在他眼裡都行得通。

　　最後，容我向學生提出幾點建言：永遠要下工夫，全力以赴。可能的話，請盡量找可靠的良師，仰賴他為你的生涯提出建議。即使建言再好，也總是有天意這個不可知的因素；機運巧合會讓你幾乎相信占星學，相信我們在地球上的軌跡在在受星辰指引。一八八七年，十一歲的我在華盛頓演奏，有人為我引見一位年輕女士，她是參議員詹姆士‧尤斯蒂斯（James Biddle Eustis）的女兒。我從未想過在我巡迴演出各地所認識的眾多女性中，竟是這位年輕女性與我結為連理。命運在這當中扮演了某種角色，但也不要因此誤以為成功和其他一切都是命；畢竟，勤奮用功與有智慧的指引才是最重要的因素。

第
2
部

鋼　琴

問・答・集

第八章

鋼琴學生應該注意什麼

接下來的這部分，是學生對於練琴的問題與我的回覆，過去兩年刊載在《仕女居家雜誌》上。由於這些問題多半來自年輕鋼琴學子，涵蓋諸多與學琴有關的重要議題，重新以書本形式出版，或許一般鋼琴學生會感興趣。此外，集結成冊也能成為全新而不失趣味的參考。

為達到上述目的，且讓讀者能快速搜尋特定主題，我把問題及答案分門別類，並加上特定標題。

然而，可想而知，這種性質的書籍僅能提供建議，刺激讀者進行個人思考。因此，從音樂史與類似書籍中就找得到的明確事實，只有在需要回答時，才會被提出來說明。給某個特定人士的任何法則或建言，除非個人用自己的聰明才智予以過濾，並在過程中以自己的特定情況加以調整，否則不可能適用於每個人。

除了接下來的章節中所列出的問題和答案，關於彈琴還有一些問題，通常不會出現在普通學生身上。能有機會在這裡討論，是再好不過的事。不過，因爲這些問題難以精確分類，所以我試著在這章簡單說明一下。

魔鬼藏在細節中

對於在各種場合問我「哪種方法可以最快變成偉大的鋼琴演奏家？」的學生，我會回答：這種迅速成爲偉大藝術家的康莊大道、祕密訣竅或專門方法並不存在。世界是由原子構成，小之又小的事物迫使科學家拿起顯微鏡；藝術也是由無數看似微不足道的小東西構成，如果完全忽略這些細微之處，會帶來嚴重的後果。與其過早關心靈感、精神性、天才、奇想等問題而忽略了練琴的實際面，學生應該要願意緩慢從容地一點一滴往前進，百分之百確定每個問題都已徹底解決，每個難關都已充分克服後，才走向下一步。跳躍是行不通的！

毫無疑問，藝術家一夕成名確實時有所聞。在這種情況中，他的一躍成名不是躍向傑出的成就，而是躍進大衆眼中。在大衆意識到之前，他必定已經擁有傑出的才能好一段時間了。如果這裡發生任何跳躍，那不是發生在藝術家身上，而是大衆身上。

世上確實有、也可能永遠都會有才能不怎麼樣卻遠近馳名的藝術家，我們不該對此視若無睹。誇大的宣傳，加上個人標新立異的的言行，都很能誤導大衆，但最多也僅能持續一陣子，因爲這樣的名氣註定會瓦解，且肯定兵敗如山倒，令人不忍卒睹。

對藝術的創作與詮釋而言，心智的活力與爆發力均是不可或缺的，絕不會因為慎重處理細節而被削弱。如果因為細心處理細節而遭到破壞，那也沒關係，因為那樣的活力與爆發力不是真的，不過是自己多愁善感的想像。細節是帶你走進藝術殿堂的階梯，一步一腳印，應該要在一腳踏穩階梯之後，才謹慎邁出另一步。我們不應該滿足於「千鈞一髮」或「全身而退」的「過關」能力，而應該能夠與那些困難的樂段周旋，一笑置之，使它順從聽命於你的情緒變化；不僅隨你的手指的意思，也隨心所欲，你才是主宰。

良好品味的重要性

你主宰的是技巧。但是，技巧不是藝術，只是達到藝術成就的手段，是通往藝術的鋪路磚。將技巧與藝術本身混為一談的危險頗為嚴重，因為要培養出可靠的技巧得要曠日費時地下工夫，而長期專注於單一件事，很容易使它的地位在你心裡勝過其他一切事物。為防範這個重大危險，學生首先最該做的是永遠不要忘記，音樂就如同其他任何藝術，是源自我們對個人表達的內在渴望。我們以口語的形式將文思傳達給另一個人，而結晶成樂思的感覺、情感、心情，則是以音樂傳遞。因此，音樂能讓人昇華、洗淨塵埃，也能讓人墮落與喪志。音樂創作者中，聖人與罪人的比例可能和其他領域不相上下。因此，音樂的倫理價值不是取決於音樂家的技巧，而是完全取決於他的道德傾向。學生切莫僅想以高超技巧唬人耳目，而應該將崇高的樂思傳遞到聽眾的心裡，竭力使聽眾內心喜悅，提升他們的感受度與感性，也應該摒棄所有不必要的、招搖撞騙的外在

偽裝，永遠只爲詮釋樂曲的內在努力。眞誠對待樂曲的人，也是在對自己誠實，因此不論有意無意，都是在表現出最好的自我。如果所有音樂家都能拿出一片誠心，彼此之間就不會再有爭風吃醋之事。他們會不由自主地相濡以沫，攜手朝共同的理想邁進。

藝術與宗教不無相近，都需要聖壇讓信衆聚集。李斯特盛年之時，在威瑪樹立過這樣的聖壇，他本人就是大祭司，站在那座聖壇前，獻身藝術，渾身散發出閃耀的光芒；魯賓斯坦[1]也在聖彼得堡做過同樣的事。多虧有李斯特與魯賓斯坦這樣卓越的人，帶來啟發人心的影響力，那股氛圍促使衆多傑出的藝術家嶄露頭角，當中不乏出衆逸才。不過，許多人到晚年無力抵擋迅速獲利的誘惑，淪落到可悲的下流境地，但這就是人生。受到感召的人很多，但天選之人卻是鳳毛麟角。從那個時代以來，這些人當中也有幾位嘗試在歐洲建立相同的中心，不過卻失敗了，因爲他們不是爲藝術服務，而是讓藝術爲他們自己的世俗目標服務。

才華洋溢的藝術家不再聚集在某位天才身邊，或許是因爲此刻並沒有這樣的人物存在。今日，稍有名氣的鋼琴家都會自立招牌，僅做關於自己的宣傳。這類招牌很多其實是「造幣廠」，有些造出的還是僞幣。可想而知，這種孤立的體系排除了藝術原則的統合，危

1　編註：在音樂界有三位著名同姓魯賓斯坦的鋼琴家，一是猶太裔俄國鋼琴家安東・魯賓斯坦（請參閱頁 56）、二是猶太裔俄國鋼琴家尼可拉・魯賓斯坦（Nicolai Rubin-stein, 1835-1881），是安東的弟弟，莫斯科音樂院的創辦人，第三位是二十世紀的美籍波蘭裔猶太鋼琴家亞圖爾・魯賓斯坦（Arthur Rubinstein, 1887-1962）。這裡指的是安東・魯賓斯坦。

害這一代學生甚鉅。儘管它們有時經過巧妙偽裝，但真誠的學生能分辨真偽。在真正的藝術聖壇中，崇高的藝術原則必定是與生俱來、根深蒂固的。這些事多多少少能幫助學生，讓他記得：當可以選擇的好東西寥寥無幾時，至少我們可以拒絕劣幣。

　　老師如此，樂曲亦然。學生不應該聽品質堪慮的樂曲，至少不該重複聽，就算這些曲子頂著交響曲或歌劇之名也一樣。在很大程度上，他可以但憑自己的直覺來分辨良窳。首次聽一首交響曲時，他可能無法完全理解這首曲子的深度，很有可能將來也辦不到，但他一定接收到了某種整體印象，充滿力量與明晰度，讓他**希望**能再聽一遍。如果沒有這種期望，他就不需要僅出於義務再聽一遍了；不再多聽反而才是明智的，因為習慣會強烈影響我們。如果我們讓耳朵習慣聆聽刺耳不協調的音樂，就很容易磨鈍我們對它的反感，幾乎等於是讓我們喪失了與生俱來的優秀品味。鴉片、嗎啡等致命毒品是如此，現代音樂亦然。我們應該對惡習敬謝不敏。這些音樂鴉片有時是由大名鼎鼎的人物製造出來的，他們迅速崛起的聲名可能是透過今日商業手法的操作取得，而造成這種可能性有一部分要歸咎於大眾媒體能被收買。學生不應受近年才變得家喻戶曉的大名所惑。再說一次，他應該反問自己的感受如何，跟著自己的心走，盡棉薄之力將今日某些「現代音樂家」送回無名小卒之列，那才是他們應得的歸宿。

　　我是故意使用「現代」這個詞的，因為真正的大師——有些才過世不久——從不降格採用上述那類自我吹捧的手法。他們的榮耀與地位來自於他們自身的藝術實力、天賦與純粹的藝術性，普世認同。

我給學生和所有音樂愛好者的建議是：請盡全力守住音樂中誠懇與樸素的那一派！他們比較清醒，在道德與美學上也比當代那些總是在刺激折磨神經的「現代派」穩當。音樂永遠都應該提升人心，永遠都應該依據時空背景召喚出我們最好的那一面。如果音樂不能擔任這神聖的使命，卻喚醒了最低下的本能，僅為填滿口袋，那麼任何一位思想崇高、心緒清明的男性或女性，都不應該協助或給予關注。在這樣的前提下，消極抵抗能發揮不少功效。

不要迷信「外國的月亮比較圓」

「拒絕某種音樂類型」一事，也令我想起美國人應該遠離的另一種壞事——到國外學音樂比在國內好。這種想法是古怪而過時的迷信。雖然有這類迷信的人不多，但奮鬥多年卻始終得不到應得的高度肯定的美國老師，我個人就認識五位。他們如今人在何方？他們散居在歐洲各國首都，指導學生而收到的學費比往年還要高上許多，而且蜂擁到其琴坊學琴的，盡是些美國學生。美國同胞們不理不睬這些老師，逼得他們出走，卻反而造就了他們的優勢，但那些不留住他們的人又該怎麼說呢？這樣的過失是無法補救的，因為這些老師沒有打算再回到美國，除非只以訪客身分回來。美國學生與愛樂者有責任要留住這些有才幹而仍在國內的老師。我們應該遏止音樂學生大量留學歐洲的趨勢！如果學生已經從老師的琴坊「結業」，他可以到歐洲遊歷一番。觀點與習俗的不同，無疑會讓他的心智在某些方面更開闊。但就音樂而言，他一定會發現歐洲的魅力大多來自距離所產生的美感。撇開歐洲的優秀樂團不談，那裡音樂

創作的整體環境，目前的情況還不如美國來得好，一般的音樂教師也比不上在美國這裡地位相當的教師。

　　美國人應該有所認知，這個國家的音樂就和任何其他領域一樣，並不是了無進展，而是年復一年有著更進一步的發展。我們必須停止拿五十年前的美國與今日的歐洲相較。今日聰慧而才華洋溢的美國音樂家多得驚人，他們的能力通常與其自我宣傳的程度呈反比，就跟優秀的醫師與律師一樣。我們應該為了這群可貴的老師，革除「外國的月亮比較圓」的迷信。在音樂的領域中，美國人沒有直接創造出來的東西，也已經在吸引力的自然法則下獲得。如今這裡已經有無數才華洋溢、博學多聞的本土與外籍教師，他們都應該獲得公平的機會，能以教師身分栽培學生到最後，而不是看著學到一半的學生匆匆「到歐洲學琴」。如果我不相信事情可能改變，就不會以如此長的篇幅來談這件事。問題不過是有人得起個頭罷了。我期待每位讀者都能開始做出改變，如果已經開始了，希望能繼續促進並協助這項發展。如果有人詆毀你的努力，無須喪氣，只要記得自己隸屬於「無限可能之地」。

第九章

技巧

1. 一般問題

何謂「技巧」?

有哪些不同的技巧?哪種技巧最常用?各技巧之間有何不同?

技巧是一個統稱,包含音階、琶音、和弦、雙音、八度、圓滑奏等,還有各種斷奏觸鍵和力度變化,全部都是學習完整技巧的必要條件。

技巧愈多,需要的練習愈多

鋼琴家技巧比一般人更豐富,為什麼鋼琴家反而更常練習?

為什麼羅斯柴爾德[1](Rothschilds)家族擁有的祕書比我多?因

[1] 編註:猶太家族羅斯柴爾德自 1760 年代在法蘭克福創建銀行後,就成為歐洲經濟與政治上最有影響力的銀行世家,至今仍然在金融等各領域具有影響力。

為管理龐大財富所要做的工作，比擁有一小筆錢要來得多。鋼琴家的技巧是其藝術資產的有形部分，那是他的資本。要讓優秀的技巧能夠順暢運作，本身就是龐大而費時的課題。除此之外，你也知道，我們擁有的愈多，慾望就會跟著變多。不僅人性如此，在鋼琴領域也是如此。

如何增進技巧？

我應該試著彈困難的曲子來增進技巧嗎？

你不應該限制自己只彈簡單的曲子，那會阻礙進一步的技巧進展；但也要當心有些曲子太難，即使你放慢速度也無法絲毫不差地彈好，這種曲子可能會導致你的技巧瓦解，扼殺你學琴的喜悅。請去彈比你能完全駕馭的曲子稍微難一點的樂曲。不要人云亦云，說：「我已經彈過這首或那首曲子了」，卻不去了解他們是「如何」彈的。「怎麼彈的」，永遠是決定技藝好壞的因素。

2. 身體位置

琴凳不要太高

彈琴要坐得高一點還是低一點，效果才最好？

一般而言，我不建議坐高凳子彈琴，因為這會讓你使用手臂和肩膀，而不是手指，對技巧而言當然是有害無益。至於琴凳的確切高度，你必須自己實驗看看，找出怎樣的高度能讓你彈得最久也最不累。

琴凳高度

我練琴時的琴凳高度,是否要和我公開彈琴時的琴凳高度相同?

沒錯!你應該自行決定你的琴凳高度及與琴鍵之間的距離,絕對不要使用到手臂,而且一旦決定就不要變動。唯有如此你才能找到正常的手部位置,這是培養技巧的必要條件。也要注意讓雙腳都踩得到踏板,一有需要便能立刻就位。如果雙腳距離踏板太遠,需要踩的時候必須摸索半天,會讓你的注意力因此中斷,導致你彈不出最佳水準。讓雙腳離開踏板很容易影響你的整體位置,這是壞習慣。糟糕的是,壞習慣總是比好習慣更容易生根!

3. 手部位置

彈音階時手部的傾斜度

彈音階時,我的手應該要往拇指方向傾斜,還是往小指方向傾斜?我發現彈黑鍵的音階時,後面那種方式彈起來容易得多。

我同意你的觀點,而且這也適用於彈沒有黑鍵的音階。我認為,我們的手天生就傾向小指的方向。一旦你過了初級訓練的階段,相信自己的手指已經能平穩彈琴之後,就可以順著手的自然傾向,尤其是在你想多練速度而非力道的時候,因為練速度不會造成緊張,但練力度卻很難不造成肌肉緊張。

4. 手指位置

重要的不是方法,而是結果

大幅度彎曲手指或僅稍微彎曲手指會造成不同的結果嗎?有人告

訴我，魯賓斯坦彈琴時手指幾乎是平直的。

　　既然你提到魯賓斯坦，我就引用他的話回答你：「你高興的話用鼻子彈琴也無妨，只要悅耳動聽，我就承認你是能夠駕馭樂器的大師。」問題始終是彈出來的成果，不是以哪種方法來彈。如果你用彎曲很多的手指彈琴，結果聽起來不協調又斷斷續續，那就一點一點地改變手指的彎曲度，直到找到哪種彎曲度最適合你的手為止。自己多做實驗。一般而言，我建議你把手和手指擺放在自由輕鬆的位置就好，因為只有在能給你最大自由度的位置，才能保持最大的靈活度，而靈活度才是要點。我所謂「自由輕鬆的位置」，指的是當你把手隨意放在琴鍵上時，手和手指自然而然垂下的位置。

如歌的樂段

如歌的樂段應該抬高手指來彈，還是借手臂的重量來彈？

　　有些曲子的特殊樂段需要抬高手指來彈。這種方法也可以用在激起高潮上，在那種情況下，手指抬得愈高，就愈能推向高潮。然而，手指施壓的力道就足以達到高潮的效果，無須重擊琴鍵，施壓一直都是較好的方法。就大原則來看，我認為自由垂懸、放鬆的手臂較佳，建議彈如歌的樂段時可以運用其重量。

不正確的手指位置

請告訴我要如何矯正手指腹壓下琴鍵時，第一個關節向外彎的毛病？

　　你提出的是錯誤觸鍵的問題，唯有好老師的持續監督才有可能矯正。你每次彈琴時，也要發揮強烈的意志力無比密切地留意，以

協助糾正這個毛病。第一個關節向外彎的問題是琴藝中最難治癒的毛病之一，但仍是可矯正的。如果矯正的進度緩慢，無須氣餒，你不可能在一夕之間就摒棄長年累積下來的習慣。

5. 手腕動作

彈音階時雙手不要僵硬

彈音階和琶音時，雙手應該保持不動嗎？還是在長時間彈音階或琶音的時候，為了減輕疲乏感，可以偶爾把手腕提起放下？

　　雙手確實應該保持不動，但不要僵硬。長時間彈音階或琶音容易引起手腕僵硬。因此，偶爾上下動動手腕，很有助於化解這種僵硬。此外，這也是測試手腕是否有放鬆的好方法。

放鬆手腕

彈琴時要完全放鬆手腕是不可能的吧？因為肌肉連接著前臂和手部。

　　確實不可能。但你只要留心不要下意識地讓手腕僵硬就好了，大部分演奏者都容易讓手腕僵硬。手臂應該與手腕呈一直線，不要彎曲。你應該專心想著如何努力將力道轉移到指尖，不要讓手臂保持緊張，這樣會導致疲乏。我上述的建議能讓你單靠手與手指產生相當大的力道，實際上手臂則保持鬆軟。不過，你需要相當注意地練習幾個月，才學得會如何放鬆手臂。

手腕位置

在普通情況下，您偏好抬高或放低手腕位置？

　　普通情況下，我建議就擺在普通的位置，不要太高也不要太低。

抬高或放低等變化必須視特殊場合運用。

勿讓手腕變得僵硬

如果手腕很僵硬，有沒有哪套練習特別能用來讓動作自由一點？
還是可以採用哪種特別的練習方法？

這要看你的手腕僵硬是因爲很少使用還是使用方法錯誤。假如
是後者，我建議練習手腕八度，但彈琴時你必須留意手腕，稍有僵
硬的感覺就必須歇息。

6. 手臂動作

震音帶來不當的疲乏

我的左手彈不來震音，只要稍微彈一下就疲乏不已。我已經試過
將手部位置從高處放低，或斜向一側，或是保持不動。哪種才是
可以慢慢練習來克服這道難題的正確方法？

震音是無法慢慢練習的，也無法以僵硬或保持不動的手來練
習。你的動作必須分布在手部、手腕、腋下各處，必要的話還有手
肘。以肩膀爲軸心，震動的動作必須從這裡前進，往前連上各個點，
最後來到手指。你無法有意識地把力量拆開，較好的方法是在彈震
音時感覺整條手臂像是有電流流過。

放鬆手臂彈和弦

要繃緊手臂、手腕、手指來彈八度和弦，才能增加音量嗎？還是
手臂應該放鬆？我請教的每個老師教法各有不同，所以我改向您
求教。

除了受限於某些特殊狀況的少數例外，你應該一直以放鬆的手臂來彈和弦。請讓手臂將手拉到琴鍵上，然後重重往下放，讓手指還在半空中時就已準備好彈出音符，而不是像很多人在手指落下後才開始準備。這種觸鍵模式能產生更大的音量，最不會累，且沒有負面的事後效應。

7. 伸展

伸展造成的手部疲乏

我會伸展指間（例如第二、三指之間），看看兩者拉開能觸及多少琴鍵。這對我有所幫助，但持續這樣做是不是錯的？

　　假使如你所言，伸展練習對你有益，那繼續無妨。但如果我是你，我會留意疲乏感，因為雖然做這些練習會讓手的伸展度看似改善，但如果手累了，之後會再縮回來，結果伸展度很可能會比之前還差。

勿因伸展傷手

有沒有哪種方法能增加我這雙小手的伸展度？

　　任何一位熟悉如何伸展手部的現代教師，都能設計出一些練習，特別適合用來伸展你的手。然而，缺乏伸展度很可能是一些不同的原因所導致。我建議你務必先仔細檢視自己的手，再來考慮要不要採用別人推薦給你的伸展練習。因為錯誤的練習不僅容易更是一定會傷手，有時還會造成永久的傷害。

伸展小手的安全方法

不論是不是在鋼琴上練習，有沒有哪種方法可以伸展我的手，讓我可以彈八度？我的手指又短又粗。我的老師在這方面沒有給予確切的建議。

用人工方法嘗試拉開手天生的伸展度，很容易造成災難性的後果。舒曼就是因為試著這樣做，才讓他的手變得無法彈琴。我能建議的最佳做法是：彈琴前先將雙手浸入高溫熱水中幾分鐘，然後在水中逐一伸展手指。天天做就能增加你的伸展度，前提是這段期間不要做需要使力的事，你的年紀也要夠輕，手才有彈性。

8. 拇指

我的音階有什麼問題？

我的音階有什麼問題？彈音階時，我只要一使用拇指就感覺抽搐。要如何克服這種不平順的狀況？

要回答這個問題，我就像是為沒檢查過甚至素未謀面的病患開立處方的醫師。因此，我僅能給你非常大方向的建議，就和我在回答很多問題時一樣，以避免例外狀況會碰到的意外結果。用拇指彈琴時出現手部問題，原因通常出在太晚移動拇指。拇指通常會等到需要用到時才上場，接著再迅速跳到正確的琴鍵上，而不是一放開上一個琴鍵就隨即移到這個位置。這種延誤導致手臂抽搐，傳到手上。

另一個肇因的嚴重程度也不相上下——由於一隻手只有五根手指，但音階上有許多音符（依據其長度），所以演奏者必須將拇指移到手的下面，在已彈的音符和將彈的音符之間形成連結，讓手指做足準備。這種移動拇指的方法會讓手反射性地朝下一個要彈的琴鍵

方向移動，但手的移動不能與拇指的彈奏並行，否則結果就是抽搐。手部相對於琴鍵的位置千萬不能變動，一定要在原處，等拇指敲下琴鍵的時候，才能讓手變換位置。這樣就能避免出現彈音階時突然一跳或抽搐的問題，不過你得要一絲不苟地遵守這個規矩——這可不是件容易的事，尤其在彈琴速度快的時候。唉，為何那些麻煩的音階如此之難？事實上，音階是彈琴中最不好應付的難題。

如何擺放拇指

拇指正確的位置在哪裡？彈琴時應該彎曲在手的下面嗎？

彈音階時，拇指應該略為彎曲，擺在靠近食指的地方，以備需要時隨時上場。當然，不是每首樂曲都能讓拇指保持在這個位置。

哪些手指的運用最需要注意？

我們需要特別著重訓練拇指嗎？

就精準的手指練習技巧而言，拇指與中指可以說是主要的兩大敵人，最需要你密切注意。最重要的是必須留意，以拇指與中指觸鍵時不要移動整隻手，更不能動到手臂。

9. 其他手指

第四、五指

您會建議以哪些練習來訓練第四、五指？

不論是哪套練習曲集，都會囊括專門訓練這兩根手指的曲子。在克拉邁（Johann Baptist Cramer, 1771-1858）的練習曲《畢羅選曲》中，你會發現第 9、10、11、14、19、20 號練習曲適合你的情況，

但不要把希望全都寄託在樂譜上！在藝術領域中，「如何」遠比「何者」來得重要。你想彈什麼便去彈，只是彈琴時要時時留意自己的弱點，這才是真正的解決辦法。訓練第四、五指時，請保持手與手臂放鬆。

小指的動作

要大幅移動小指來彈某個音符，例如以左手進行圓舞曲伴奏時，應該要以指尖或側邊來擊鍵？手指應該要彎曲還是大約保持平直？

切莫以小指側邊來擊鍵，務必讓它保持在正常彎曲的狀態。只有在小指本身力道不足、需要手腕與手臂肌肉輔助的情況下，才在擊鍵時伸直。

10. 指力不足與其他問題

要加強指力，就要常用那根手指

我要如何加強右手小指？我彈琴時會避免使用小指，改用其他手指。

要盡量使用小指，請立刻戒掉用其他手指來取代小指的習慣。

左手指力偏弱

您會建議我以哪些練習來訓練左手的第四、五指？

慢慢地彈奏顫音。試著用各種不同的觸鍵方式：運用抬高的手指在落下時會產生的力道，或是抬的沒那麼高時，結合向下壓的力量。密切留意以小指指尖而非側邊擊鍵。請仔細小心地維持節奏平穩。

指力似乎偏弱的時候

如果想在最短時間內達到良好成效，您會建議我以哪種技巧訓練

來加強手指？

如果你的指力異常地弱，那麼或許你的肌肉構造整體而言不夠強壯。在這種情況下，單單訓練手指僅能治標不能治本。你必須竭力加強整體的肌肉纖維。然而，就這點而言，請先請教你的醫師，我的建議只能到此爲止。如果你自認肌肉構造正常，那麼在時間運用得當的情況下，每日練四、五小時的琴，就能培養出所需的手指力道。

不須時時盯著手指

一定要時時用眼睛盯著手指嗎？

在手指滑動，而非從一個音跳過一段距離到另一個音時，你不需要盯著手指看。

咬指甲會破壞觸鍵

咬指甲對鋼琴觸鍵有害嗎？

確實有害。咬指甲或任何傷害指尖和手的行爲，都有損觸鍵。要讓手維持在能彈琴的狀態，保持乾淨並仔細把指甲剪到適當長度有其必要性。

避免彈琴後手指痠痛的小妙方

我要如何避免讓指尖在長時間彈琴後，隔天感覺痠痛的現象？

正如其他諸多情況，經驗告訴我們，在這種情形下，保持乾淨就是最佳療方。彈琴後請立刻以溫水加上肥皂與刷子清洗手指，然後好好地以冷霜或類似的油性物質按摩。練習琴速時，手指皮膚變

得粗糙是一大阻礙，會覺得自己好像戴著手套彈琴。

指尖寬不是缺點

指尖寬的手指對學琴的男性而言是缺點嗎？比方說彈琴時手指兩側會碰到黑鍵。

　　除非指尖寬厚到不尋常，否則我不認為會妨礙到良好琴藝的發展。事實上，無論你的手指形狀為何，在彈白鍵時，你都不應該敲擊兩個黑鍵之間的部分，而是應該彈寬闊的琴鍵面。總之，我認為手部形狀對鋼琴家的重要性，遠遠超過手指的形狀，因為那是手指活動的根基與力量來源，還能充分控制手指。仔細觀察著名鋼琴家的手與手指，你會發現他們的手指形狀形形色色，手部則通常是寬大、肌肉發達的。

空檔時手要怎麼辦？

彈奏含有一個半或兩個小節休止的樂曲時，我是應該把手放在腿上，還是繼續擺在琴鍵上？

　　如果暫時有空檔的手感覺疲累，放在腿上休息較好，因為這個位置對血液循環有幫助，較能使你重拾力氣。然而，我不會太常讓手離開琴鍵，因為容易被人當作是怪癖。

11. 斷奏

高速下的手腕斷奏

要怎麼做才能以非常快的速度彈奏手腕斷奏，手臂又不感覺疲乏？

　　暫時把手腕斷奏改成手指或手臂斷奏，能讓手腕肌肉有休息的

機會，有助於恢復力氣。

「手指斷奏」和其他斷奏方式有何不同？

何謂「手指斷奏」？斷奏難道不是總以手指來進行嗎？

絕非如此！手臂斷奏、手腕斷奏、手指斷奏各自都有明確的定義。手指斷奏是藉由類似迅速重複觸鍵的觸鍵法來產生，也就是說，不讓手指垂直落在琴鍵上，而是讓指尖做出類似抹去琴鍵上斑點的動作，不用到手臂，然後迅速往手的內側拉回。從頭到尾都不運用手臂。

12. 圓滑奏

圓滑奏相較於斷奏的優點

多練斷奏還是多練圓滑奏較好？

先考慮圓滑奏，因爲圓滑奏能產生名符其實的琴音，還可以培養手指技巧；斷奏則是會很容易一直把手臂拉進動作當中。如果你彈琴時用手臂發力，就不能期待爲手指帶來多少好處。要學會正確彈奏圓滑奏，沒有什麼比蕭邦的作品更適合的了，他的作品根本沒辦法以圓滑奏以外的觸鍵法來彈，卽使是郭多夫斯基（Leopold Godowsky, 1870-1938）改編的蕭邦練習曲也一樣。蕭邦譜寫練習曲彷彿是直接從他的指尖流洩，他的圓滑奏完美無瑕，人人都可視之爲榜樣。

如何彈出優美的圓滑奏

您建議抬高手指彈琴嗎？我的老師要我只以這種方式彈琴，但我

發現彈出來的音既不圓滑，也不夠輕，幾乎可說是坑坑疤疤。

你提出問題的方式已經表達出了你對這件事的判斷——你的判斷很正確。「懸空」彈琴會失去活力，彈不出優美的圓滑奏。要彈出圓滑奏風格最美的樂音，一定要讓在琴鍵上滑動的手指「綿密連接並歌唱」。當然，你必須注意觸鍵時不要讓那種「綿密連接」淪落為「夾纏不清」，也不能讓手指的「滑動」變成「塗抹」。如果你意識到這樣的災難發生，那就必須抬高一下手指，多運用手指落在琴鍵上的力量。在持續的自我觀察與敏銳聆聽下，過一陣子後，你或許就能恢復原來的滑動方式。這只是大原則。當然，我的建議在許多地方與樂段只會造成反效果，但我仍認為抬高手指彈琴只適合運用在表現某些特殊效果時，不應當成一般原則。

緊緻的與輕巧的圓滑奏

緊緻的圓滑奏觸鍵 (firm legato touch) 與輕巧的圓滑奏觸鍵 (crisp legato touch) 這兩個詞讓我糊塗。兩者有何差別？

圓滑奏意指「連在一起」（bound together），也就是我們所說的「連接」（connected）。兩個音如果不是連接在一起，就是不連在一起。林林總總的圓滑奏概念不過是巧辯，是過度分析的產物，不屬於音樂。我所理解的「圓滑奏」是指以（彈琴的）手指為中介來連接樂音。彈出某個樂音的手指，要等到下一個手指產生的樂音入耳後才能離開琴鍵。旋律與慢板的彈奏都適用此規則。彈快板時較不透過耳朵來掌控，是用更機械性的方法彈奏出圓滑奏；儘管如此，兩根手指還是要同時彈奏。請不要太斤斤計較於過於講究的圓滑奏區

分。「圓滑奏」這個詞可沒有複數。

13. 精準度

沒有同時以兩手彈琴

我的老師只要看到我左手稍微比右手先彈琴，就會責罵我。這可能是非常不好的習慣，但我彈的時候聽不出來。我要如何矯正這個毛病？

所謂「長短手」是琴藝中最糟糕的惡習，你很幸運有一位持續協助你戰勝這個毛病的老師。要擺脫這個習慣只有一個方法，也就是時時留意，以最大的注意力密切、敏銳地聽自己彈琴。你說你彈琴「長短手」時，自己「聽」不出來，可能是說錯了；在我看來，比較可能的情況應該是你根本沒在聽。聽覺純屬身體功能，只要醒著就避不開；但聆聽是意志力的舉動，意味著給予聽覺方向。

14. 鋼琴觸鍵 vs. 管風琴觸鍵

管風琴觸鍵如何影響鋼琴家

交替彈管風琴與鋼琴，對「鋼琴觸鍵」是否有害？

管風琴完全沒有鋼琴的觸鍵力道與各種層次。從這點來看，鋼琴家很容易因為常彈管風琴而失去了透過手指彈奏出樂音的精細感受，當然會導致他的表現力降低。

彈奏管風琴與鋼琴觸鍵

孩子開始上音樂課時從管風琴學起，是否真的比從鋼琴學起更能

掌握樂音？密集學鋼琴兩年後，另外再學管風琴是否會破壞他的鋼琴觸鍵？

孩子從管風琴比從鋼琴更能掌握樂音是很自然的事，因爲產生樂音的不是孩子，而是管風琴。然而，如果孩子的目標是學鋼琴，讓他從管風琴起步並非明智之舉，因爲這樣完全培養不出鋼琴的基本元素——觸鍵的藝術。如果他的鋼琴觸鍵已經成形，讓他學管風琴仍很容易瓦解他原有的觸鍵。

15. 指法

標示指法的通用系統

美式指法與國外採用的指法有何不同？哪種指法比較好？

沒有所謂的「美式」指法。多年前美國有幾個小出版社採用了所謂的「英式」指法（僅包含四根手指與一根拇指，拇指以加號「+」表示），但不久就被捨棄。如果你手上的樂譜採用英式指法，可以肯定這不是最近的版本，我會建議你採用更現代的樂譜。採用通用指法的優點在於：它簡單得多，而且使用廣泛。

C 調指法適用於所有音階嗎？

你會建議使用 C 調指法來彈所有音階嗎？這樣行得通嗎？

C 調指法對建立於黑鍵上的音階不適用，因爲會造成不必要的困難，精擅此道並非藝術，只是競技罷了。

半音音階的指法

哪種半音音階的指法最有利於培養速度與準確度？

永遠把右手拇指擺在 E 和 B 的位置，左手拇指擺在 F 和 C 的位置，與此同時，盡量頻繁使用三、四根連續手指來彈。開始彈很長的半音音階時，要選擇使用最能自然把你帶到上述位置的手指。

彈漣音時所需的手指

彈漣音時，使用三根手指不是比兩根好嗎？

彈漣音時要選用哪根手指，永遠取決於前面的音符或琴鍵。由於我們不能在彈漣音前爲了換手指而把手抬高（這樣會造成粗魯的中斷），所以必須使用當下「正在手邊」的手指。彈漣音時交換手指沒有什麼好處可言，因爲有礙精準度與平穩度，畢竟每根手指都有自己的樂音特色。

16. 滑奏（Glissando）

彈滑奏段落

能請您告訴我滑奏時手的最佳彈奏法嗎？使用哪根手指較好，拇指還是食指？

以右手滑奏的話，上行時請用食指，下行時用拇指。以左手滑奏時——幾乎不會出現這種情況——上行與下行都用中指，或者你若覺得用食指下行比較容易，倒也無妨。要發揮現代鋼琴所能產生的大音量，就要把琴鍵壓得比以前的鋼琴琴鍵更深，而這種必須重壓的設計，幾乎已經讓滑奏從現代鋼琴曲譜中消失無蹤了。

17. 八度（Octaves）

彈好八度的最佳方法

我是要以手腕爲軸心來彈八度，還是運用手臂來彈？我發現使用手臂可以獲得更多樂音，但就無法彈得這麼快了。

你必須以八度的特性來決定你選用的方法。輕輕彈奏八度時請使用手腕，強烈彈奏八度時則多使用手臂。要彈得快，必須要避免疲乏。如果你因爲持續使用某個關節而感覺疲乏，請改用另一個關節，這麼一來，便意味著手要從高處放低，或從低處抬高。練手腕八度時，我建議把手放低，練手臂八度時則把手抬高。

快彈八度

請建議一些可以快彈八度的方法，我發現這是學琴最困難的部分。如果您能告訴我一些八度的練習曲，可以當作曲目，我會非常感激。

如果快彈八度似乎是你「學琴裡最困難的部分」，那就表示快彈並不適合你的天性。「方法」是改變不了天性的。不過無須灰心，你只是無法就自己本就不特別擅長的事培養出專門技能罷了，不須爲此沮喪。讓手臂和手保持在略微緊張的位置，稍微有一點疲乏感出現時，就把手從高處放低，或從低處抬高。你的琴椅不應該太低。請先研讀特奧多爾·庫拉克（Theodor Kullak, 1818-1882）的《鋼琴八度技巧教學》（*School of Octave Playing*）第一冊，之後再讀第二冊。

彈奏八度時

我應該在什麼時候像音樂會演奏者那樣,使用手臂來彈八度?就我的觀察,他們似乎完全沒有動到手腕。

　　音樂會演奏者大多以手臂而非手腕彈八度,話雖如此,他們的手腕也不像你表面上看起來那樣靜止不動。他們可能是將彈琴的力氣分布在手腕、手肘、肩膀,讓各部位都參與其中。輕輕彈奏八度時可以只用手腕來彈,但用力演奏八度時就要用到手肘與肩膀的力量了。有意識地分布力量幾乎是不可能的。努力省下力氣、盡量避免可能的疲乏,就會下意識地帶來這種「分工」。

在偏長的八度段落中使用手腕

彈較長的八度段落(如李斯特改編舒伯特的《魔王》)時,是應該只從手腕彈琴,還是偶爾以前臂的動作(某種振動)來釋放緊張?改變手腕高度有好處嗎?

　　在彈奏長段的八度時,改變手腕高度是個好方法,請讓手腕時高時低。手腕放低能讓前臂參與動作,手腕抬高則能讓整條手臂參與。僅以手腕是沒辦法彈出《魔王》的,因為單是手腕彈不出這類樂曲所需的力道和速度。此外,僅從手腕彈八度,彈出來的樂音會軟綿綿的。單以手腕來彈的做法,僅適合輕快、優雅的段落。

彈八度時手腕僵硬

彈八度或其他雙音時,我的手腕似乎會變僵硬。要如何解決?

　　手腕僵硬是因為漫不經心的使用所導致。練習八度或雙音時,請一直保持手臂與關節在放鬆、鬆軟的狀態;感覺疲乏時,請停下

來休息，直到肌肉收縮緩解爲止。不須多久，你的認眞練習就會獲得回報，獲得與整體身體狀態相應的靈活度。

手臂過早感覺疲乏

我彈完八度，再多彈幾個樂句後，爲什麼就會感覺手臂疲乏？我要如何避免這種情況，才能讓手臂感覺自由輕鬆？

手臂過早感到疲乏通常是因爲肌肉過度收縮所導致。保持手臂與手腕放鬆，你會發現疲乏感隨之消失。

你的疲乏感可能不是來自於肌力耗竭，而是由於手腕不自覺僵硬導致的血液循環不良。每當你感覺「疲乏」開始出現時，請把手腕位置從高處放低，或從低處抬高。

庫拉克的《八度練習法》仍然很棒

庫拉克的《八度練習法》(*Methods of Octaves*)依舊是該領域中最好的著作嗎？還是您可以推薦我更好的作品？

從庫拉克出版《鋼琴八度技巧教學》以來，我們從經驗中得知還有其他內容可以再加上去，但完全沒有與它相抵觸。就我所知，市面上沒有比它更優秀的出版品，尤其是這個作品的第一冊。

18. 反覆技巧

彈反覆音符的困難

請告訴我怎麼彈反覆音符。我希望彈得很快的時候，琴鍵卻未必會發出聲音，問題是出在觸鍵嗎？

首先，請檢查鋼琴的功能。手指完美地完成了工作，但因爲鋼

琴運作遲鈍或緩慢而彈不出想要的結果，這種情況並不少見。然而，如果出錯的不是樂器，那就是手指出現了些許僵硬的狀況。為消除這個問題，首先你要放鬆手腕。再者，在反覆技巧中你不應該讓手指垂直地落在琴鍵上，而是要做出有如以指尖抹琴鍵的動作，然後迅速將手指往掌心的方向收回，快速地彎曲每個指關節。

19. 雙音

彈奏三度雙音

請告訴我要如何進行三度的一般練習，包括全音階和半音階的練習；也請告訴我要如何彈好愛德華·葛利格[1]的 A 小調鋼琴協奏曲的第一樂章。

........................

　　演奏單音段落需要緊密的單音圓滑奏，彈三度雙音也需要同樣緊密的雙音圓滑奏。至於彈圓滑奏的精確細節，我建議你去讀本書前半部「琴藝漫談」，你可以在第三章〈正確的觸鍵與技巧〉中找到完整的討論。

[1] 　編註：愛德華·葛利格（Edvard Grieg, 1843-1907），十九世紀末挪威著名的鋼琴家、作曲家，其《皮爾金組曲》是最膾炙人口的作品。

第十章

該使用什麼樣的鋼琴

練習時使用的鋼琴種類

練習時鋼琴的好壞是否無關緊要？

　　練習時請你無論如何都要使用你所能找到最頂級的鋼琴。彈琴給人聽的時候，反而可以使用不怎麼樣的鋼琴，帶給你的傷害不會那麼大。你若持續且習慣使用每個鍵都需要不同觸鍵法且可能已走音的鋼琴，對你的音樂耳力發展與手指都有害，沒有例外。如我說過的，學習意味著培養習慣——思考與行動的習慣。如果樂器不良，就算你天賦異稟，也沒辦法讓那些稟賦好好發展，更別說獲取這些素質了。因此，我建議以好鋼琴來練習，琴鍵要乾淨——因為美學感知的培育應該是全方位的——還要選擇正確的鋼琴椅，此外也要心思集中。但上述建議的前提是學生要有些天分和一位好老師。

請勿使用「擊弦系統」極端的鋼琴

要學業已達進階階段、正準備開音樂會的學生以擊弦系統偏緊的鋼琴來加強手指與手部肌肉，而以擊弦系統偏鬆的鋼琴來進行蕭邦音樂中經常出現的那類輕快段落的藝術處理，是否較好？

所有極端做法帶來的效應都對學習與練習有害。擊弦系統太緊會讓手指僵硬，容易疲倦；擊弦系統太鬆則容易損及控制力。請盡量以擊弦系統和音樂會上要彈的鋼琴相近的鋼琴來練習，才能避免不愉快的驚嚇，例如過早感覺疲乏，或止不住手指失控。

鋼琴的擊弦系統要拉到多緊

我應該拉緊鋼琴的擊弦系統嗎？

請讓擊弦系統緊到能保留手指碰到琴鍵的「觸感」，但要是更緊的話會危及你的手指動作，還有傷手之虞。

初學者的鋼琴擊弦系統

你認為初學者以擊弦系統偏緊的鋼琴來練習是明智的做法嗎？

要看那位初學者的年紀與身體發育狀況而定。擊弦系統的「鬆」和「緊」沒有絕對標準，而是相對的，意思就是演奏者手部阻力的多寡。調整擊弦系統時，一定要讓演奏者感覺得到手指下的琴鍵，即使是最輕的觸鍵亦然。擊弦系統太緊，演奏者就一定得用到肩膀肌肉（但肩膀肌肉應該保留在短暫、特殊的情況下使用），也許會造成手的永久傷害。

無聲鍵盤等機械設備對鋼琴學生有好處嗎？是否應該讓這類機械的運用僅侷限於學琴過程中的某個特殊階段？

音樂是種語言。舒曼曾說：「從啞巴身上學不會說話！」因此，如果我們的目標是訓練「音樂」技巧——培養出生動多彩的技巧，足以表達樂思與感受——那就不應使用完全無聲的鋼琴，或應該盡量少用。我個人從未使用過無聲鋼琴。

第十一章

踏板

關於踏板的一般原則

每個旋律音符都應該使用踏板嗎?希望您能告訴我踩踏板的一般
原則。

　　踏板永遠都應該在彈完目標音符後立刻踩下,不然與前一個音
符的混融會造成不協調。這是大原則。當然有例外的情況,但僅發
生在為了製造特殊效果而混合樂音的時候。

使用踏板潤飾音色

延音踏板(damper pedal)[1]的用途何在?

　　延音踏板主要是用來延長手指延長不了的樂音。不過,這也是
潤飾音色的絕佳妙方。使用延音踏板一定要以耳朵為主宰。

[1]　編註:鋼琴底下右邊的踏板。

請告訴我如何使用踏板。我發現某些曲子的小節沒有標示出要用踏板。您能為我說明使用法則嗎？

假設你心裡想到的是以藝術手法使用踏板，我只能很遺憾地說，唯一的法則就和畫家在調色盤上調出某種陰影或濃淡的情形相去不遠。他知道藍色與黃色會混出綠色，紅色與藍色混出紫色，但那都是他絕少會用的底色。要做出更細緻的陰影變化，他必須多做實驗，多用眼力和判斷力。踏板與演奏者耳力之間的關係，就和調色盤與畫家眼睛營造的「色彩索引」如出一轍。大體而言（從過去糟糕的經驗得知），知道何時不踩踏板，遠較知道何時踩踏板重要。只要稍微有一點非出於本意的樂音混融情形，我們就別踩踏板。要避免樂音混雜的情況發生，最好的做法是在擊鍵後要讓踏板產生作用時才踩，然後立刻放掉，同時敲出下一個音。同樣的動作可以馬上再來一遍。如果要變換和聲或有一連串「經過音」時，就必須保持這種交替。我僅能提出這條規則，但即使是這條規則也時有破例。請讓你的耳朵守護你的右腳，踩對踏板。讓耳朵習慣清晰的和聲與旋律，仔細傾聽。要談踏板的使用卻不提耳朵的作用是不可能的。

讓耳朵指引踏板的使用

彈亨利·韋伯（Henry Weber）的《暴風》（Storm）時，要依指示從頭到尾踩住踏板嗎？那會產生很多不協調。

我不熟悉這首作品，連名字也沒聽過，所以我只能說韋伯時代的鋼琴發出的樂音延續時間很短，音量也不大，因此持續使用踏板

而造成的不協調，不若今日音量大、樂音延續時間長的現代鋼琴明顯。因此，今日使用踏板必須小心至上。我再說一遍，一般來講耳朵是踩踏板的腳**唯一**的指引。

彈巴哈時謹慎使用踏板

巴哈的音樂有使用踏板的地方嗎？

沒有哪一首鋼琴樂曲禁止使用踏板，即使是質地不需要踏板的曲子——這種情況微乎其微——演奏者也可以在手不足以將和聲所有部分連在一起時，以踏板輔助。在巴哈的樂曲中，踏板的角色往往非常吃重，因為若使用得當（例如持續音），能積聚和諧的樂音，維持住基本樂音，從而產生與管風琴不無相近的效果。就性質來看，踏板在巴哈音樂中的必要性，就和任何其他樂曲一樣；就數量來看，我建議使用時務求審慎，不要讓他作品中複音的美好質地變得含糊不清。

偏愛使用踏板的學生

我一接觸新曲子就想使用踏板，但老師堅持我應該先把每個音唱好（singing tone）。聽她的才對嗎？

你「想」使用踏板，所以當面違抗老師的建議嗎？那為何要請老師教琴呢？為追求樂趣而投入任何一種學習的人不需要老師。他們需要的是紀律。學習服從吧！就算遵從師命讓你無法進步，除了請另一位老師來教你，否則你也無權犯上。但這位新老師的教法很可能和上一位相差無幾。所以，容我再說一遍：你應該學習服從！

同時使用兩個踏板

延音踏板與柔音踏板(soft pedal)[1]可以同時使用嗎?還是這樣有損鋼琴?

　　由於這兩個踏板的機制完全不同,彼此獨立,所以你可以同時使用,前提是樂曲特定地方的性質有此合理需要。

製造較柔的聲音

小聲的標示「p」應該以柔音踏板來輔助,還是透過手指表達?

　　柔音踏板的功能是改變音質,不是音量,所以千萬不能拿來掩飾弱音的錯誤觸鍵。樂音單純的柔和度,應該藉由減少手指力道、降低手指高度的方式產生。柔音踏板應該僅用在除了要彈出柔和聲音還要改變音色時,那才是它的作用範圍。

請勿濫用柔音踏板

彈布拉姆斯改編葛路克的 A 大調嘉禾舞曲時,應該不使用柔音踏板嗎?任意使用柔音踏板是否容易讓學生懶得以輕觸方式彈琴?

　　你的第一個問題太籠統了,沒有哪一首樂曲應該從頭到尾使用或不使用柔音踏板。柔音踏板只有在音色需要某種變化時才使用。太常使用柔音踏板確實容易讓人忽略弱觸鍵的練習,所以不鼓勵常用。

1　編註: 鋼琴底下左邊的踏板。

再談「柔音」踏板

我的鋼琴音量頗大，家人頗覺不宜，所以要我使用柔音踏板。大部分時候我會使用，但現在反而對不使用踏板感到恐懼。您的建議為何？

　　如果偏好柔和的觸鍵與聲音，可以請工廠改變鋼琴裡零件的機械裝置。我自己也曾一度落入這種慘況，腳不放在柔音踏板上就彈不出某些段落。這就是關聯性的力量——常用柔音踏板很快會使你無法不踩著踏板彈琴。

第十二章

練琴時的疑難雜症

早晨練琴

要重拾早晨練琴的習慣的話，我應該先彈什麼曲子？

　　請從技巧功課開始。所有調性的音階，每一種調至少好好練兩遍。先慢慢地一個一個音彈，然後稍微加快速度，但只有在你確定雙手可以無比平均，不會彈錯音或指法不會出岔的時候，才可以彈得非常快。彈錯音階就和彈對一樣，是習慣問題，但惡習的養成更容易。你有可能深深陷入每次彈某個音就出錯的習慣，除非你花力氣對抗這習慣的養成。彈完音階後，請從手腕彈各種八度，慢慢彈，不要無端把手抬高，才不會累。在這之後，請彈徹爾尼（Carl Czerny, 1791-1857）或克拉邁的練習曲，接著彈巴哈，最後才是莫札特、貝多芬、蕭邦等。如果有時間，你可以在早晨先花一小時練

習技巧，再花一小時練彈你目前在學的曲子中困難的部分。下午再彈一個小時，此時則以詮釋爲主。我的意思是，這時你應該從美學角度思考早上的技巧練習，把技巧上的優點與你心目中對正在學的曲子所形成的理想樂思，融合爲一體。

早晨是練習的最佳時刻

我現在一天練琴三小時，請問我應該花多少時間投入技巧練習？一次應該練多久較好？

純技巧練習——亦即僅練習手指，心智與情感皆不參與——應該愈少愈好，甚至不要比較好，因爲這會扼殺你的音樂精神。若是如你所言，你一天練琴三小時，我會建議早上連續彈兩小時，下午一小時。早晨永遠是練琴的最佳時機。練習時不要中斷太久，否則會打斷你與鋼琴的連結，重建關係要花不少時間。在早晨主要的課業結束後，下午就可以自由一些，但也要保持在合宜限度內。

花多少時間練習技巧

我應該為求進步而進行整體訓練，還是嚴格限制自己僅進行技巧練習？

你的純技巧練習應該占總練琴時間的四分之一；另外四分之二應該用來練習你正在學的曲子當中所碰到的困難樂段，做好技巧準備；最後的四分之一應該將你練好的這些段落好好地放進樂曲中，如此一來，你才不會因爲鑽研或練習細節而看不見樂曲的整體調性。

唯一值得的練習

在純技巧練習（亦即技術上的練習）時，我可以把書或雜誌擺在譜架上讀嗎？

沒想過這類問題的人，看到時可能會覺得莫名其妙，但其實這個問題很合理。我知道確實有不少人有這種毛病。對於學生的這種惡習，我提出再多警告都不爲過。你還不如將練琴時間縮短成一半，只是記得要專心。卽使是純技術性的事情，也必須透過眼耳的中介傳送到大腦的運動中樞，才能產生有益的技巧成果。如果大腦在想別的事，就無法對手邊的工作產生印象，這樣練習只是浪費時間。我們不僅不應該在練琴時閱讀，也不能心有旁鶩。如果希望練習有成效，就必須專注在眼前的課業上。專注是成功的首要條件。

練習八小時而非四小時？

我現在一天練琴四小時，如果拉長到八小時，能否更快進步？

一天練琴的時間太長，往往對你的課業有害無益；畢竟你唯有心神完全專注，才可能有收穫，但心智僅能專注一小段時間。有些人的專注力比其他人更快耗損；然而，就算你能長時間專注，專注力一旦枯竭，你再怎麼下工夫也只是像把先前辛苦捲好的卷軸打開。請練習自我檢查，如果你察覺到自己開始意興闌珊，就請停手。要記得練琴時，練多久這件事，惟有與練習品質相輔相成才重要。多留意你的注意力、專注力、投入情形，你就不會再提出要花多久時間練習的問題了。

用發冷的手彈琴

雙手發冷僵硬時，我應該馬上去彈困難而累人的段落當作伸展運動嗎？

硬要用發冷的手彈琴，永遠會有讓手過度緊繃的危險，逐漸軟化雙手才能安全無虞地練好相同的功課。雙手發冷的時候，請輕輕觸鍵，等回復正常體溫與靈活度後，再增加力道與速度。這可能會花上半小時，甚至四十五分鐘。彈琴前先將手浸入熱水中能縮短時間，但不能太常這麼做，因為容易使雙手的神經變得脆弱。

大聲數拍子

大聲數拍子對學生學琴有害嗎？我的意思是，人聲會不會反而讓學生辨別不出音符的正確樂音？

大聲數拍子不會帶來什麼壞處，尤其在學生處理時間與節奏的時候。一旦熟習或充分理解正在彈的段落後，就可以減少出聲數拍子，最後甚至可以不用這麼做。練習時大聲數拍子能帶來數不盡的好處，因為這是最能培養並加強節奏感的方法，此外也是找出樂句重音的不敗指引。

練音階十分重要

學琴一定要從音階起步嗎？

除非良好的指觸已經成形、音階中十分重要的拇指動作已經徹底準備好，不然不應該開始彈音階。然而一旦準備好，我認為練音階非常重要，不只是對於手指而言，對於訓練耳朵感受調性（調）、了解音程與鋼琴整體音域，亦是如此。

練音階

你贊成讓鋼琴學生把十五個大調都練過一遍嗎？還是不需要練等音大調？

所有的大調都應該練習，日後才能視場合應用學到的東西。請學習或練習樂譜上的所有音階，之後也要練習三度、六度、八度。

學彈新曲

學彈新樂曲時，兩隻手先分開練習、還是直接一起練習，哪種方法比較好？

接觸新樂曲時，可能的話應以雙手來練習，因為這樣才能在腦海裡至少形成樂曲的大概圖像。如果演奏者的技巧非常不足，那當然就必須先將兩手分開來練習解讀。

左右手分開練習

練彈新曲時，左右手是否應該分開練習？

如果你對樂曲已經有通盤的認識，那左右手分開練習無妨，因為這樣可以把注意力集中在單隻手上。然而，一旦兩隻手都清楚該做什麼之後，你就應該雙手一起彈，以追求音樂目標。分開練習僅能算是做技巧準備。

研究鋼琴曲的四種方法

學習一首樂曲時，應該不坐在鋼琴前來研究嗎？

學彈一首樂曲有四種方法：

1. 讀譜，並在鋼琴上彈出來

2. 只讀譜，但不在鋼琴上彈出來

3. 在鋼琴上彈出來，但不讀譜

4. 不在鋼琴上彈出來，也不讀譜

上述 2. 和 4. 對心力的要求無疑是最嚴苛也最累人的，但也最能培養記性，以及我們所謂的「廣度」，這是很重要的能力。

影響彈琴速度的條件

要用多快或多慢的速度來彈李斯特改編舒伯特的《水上吟》(*Auf dem Wasser zu singen*)？除了法蘭茲‧班德爾 (Franz Bendel, 1833-1874) 的《西風》(*Zephyr*)，您還推薦哪些現代小品？

　　即便我從前確實相信節拍器，我也無法為你或任何人指出哪種速度才合宜，因為這始終取決於你的技巧狀態及你彈出的樂音品質，更何況我現在已不相信節拍器了。就現代小品而言，我建議你去找紐約席爾默公司 (G. Schirmer) 出版的兩冊俄羅斯鋼琴音樂集。當中的曲子困難度各異，可以挑選最適合你的來彈。

建立速度

建立速度的最佳方法是什麼？

　　去聽另一個人快彈你想到的那首樂曲或樂段，最有幫助；因為這有助於你在心中形成對那首樂曲或樂段的概念，而所有能力都受到這個主要條件所影響。然而，我們每個人也應該要自己找出其他方法來練習：逐漸加快速度直到自身能力極限，或是一開始便全力衝刺，雖然漏掉一些音，但之後重彈時再重拾那些音就好了。最適合你的方法究竟是這兩種還是其他，沒有人知道。不過，只要小心

翼翼地跟隨你的音樂本能，它就是最佳嚮導。

建立速度的最佳方法

像初學者般一心一意地反覆練彈一首曲子好幾個月，是浪費時間嗎？我試著這樣做並逐漸加快速度之後，卻發現自己沒辦法彈到我想要的速度。從頭開始盡量放慢速度彈一首曲子，是不是不太明智？我比較偏好這種方式，但有人告訴我彈相同的音樂太久，會「失去新鮮感」。另外，您建議我要不要踩踏板練習？

放慢速度練習無疑是快彈的基礎，但快彈不是放慢練習速度就能立即看出成效的。你必須偶爾嘗試快彈，增加頻率並加快速度，甚至暫時失去樂音的清晰度也沒關係。失去清晰度可以在後續放慢速度的練習中輕易彌補。畢竟我們必須先學會快速思考一首樂曲的行進，才學得會快速彈奏，而偶爾試著加快速度來彈，對思考很有幫助。至於「沒有新鮮感」的問題，選擇各式各樣的樂曲是保持每首曲子都很新鮮的不二法門。

關於踏板，我建議你從一開始學彈新曲時就要明智慎重地使用；進行手指練習時切忌使用踏板。

留意呼吸

將呼吸連結到彈琴的目的何在？要練習到何種程度？

呼吸對彈琴的重要性，就和其他需要身體參與的活動一樣關鍵，需要運用大量肌力演奏的曲子更是如此。因為彈這類曲子會使心跳加快，而呼吸又自然會與心臟同步，於是往往造成用嘴巴大力呼吸。在這種情況下，演奏者會不由自主地張嘴呼吸。如果在自行

車賽的最後衝刺中，我們對車手大喊：「用鼻子呼吸！」他沒有聽進去也不足爲怪。這種張嘴呼吸的習慣不是養成的，只是自救的本能使然。我建議盡量以鼻子呼吸，比用嘴呼吸健康，也較能醒腦。不過，如果你的身體費盡全力，就不需要也聽不進去我或其他人的建議了，你的本能自然會設法將阻力降到最低。

每年休息一個月

聖誕假期的那個月還是必須繼續練琴嗎？

如果你在春、夏、秋季都練得不錯，有所收穫，那麼停止練習整整一個月對你是有好處的。這種暫停能恢復你的力氣，也能使你重拾對琴藝的喜愛；重新出發時，你不僅能迅速跟上自己以爲跟不上的部分，還能很快地往前邁進一大步，因爲你的學習品質會比堅持在精疲力盡時繼續練琴來得好。在身心疲憊的狀況下，我們往往不會注意到自己養成了壞習慣，而既然「學習意味著培養思與行的正確習慣」，我們必須留意不讓任何事破壞我們對惡習的警覺性。再大的堅持也無法將惡習轉變爲優點。

第十三章

音樂記號與術語

節拍記號（The Metronome Markings）

樂譜上的「M. M. = 72」是什麼意思？

　　第一個「M」代表節拍器的發明者 J‧N‧梅采爾（J. N. Maelzel,
1772-1838），第二個「M」代表節拍器，後面的數字代表一分鐘的拍
子數。如果有音符，則是指每個拍子代表的音符。這裡指的是四分
音符。整個記號表示的意思是：這首曲子的平均速度應該是每分鐘
要彈七十二個四分音符。然而，對於從音樂上來看，彈這首曲子的
速度應該多快才正確，我反而比較建議你從自己的技巧狀態和感受
來判斷。

個人元素與節拍器

在蕭邦前奏曲（作品 28）第十五首中，升 C 小調樂段要以開頭前幾
個小節的速度彈奏嗎？還是要快得多？另外，李斯特《侏儒之舞》

(*Dance of the Gnomes*)的第 6-8、9-8 小節要使用何種節拍？

　　彈升 C 小調樂段不應該加快速度，或僅能稍微加快，因為力道需大幅提升，而這似乎會阻礙你加速。至於調整節拍，我不會去思考這件事。在很大程度上，你在技巧上的可能性會限制了速度方面的問題。速度與觸鍵及力度息息相關，很大部分可謂因人而異。這並不表示可以把樂譜上的快板彈成行板，而是一個人的快板和另一個人的快板可能略為不同。觸鍵、樂音、樂思都會影響速度。採納節拍標示時，謹慎為要。

最好忽視節拍記號

貝多芬 G 大調奏鳴曲（作品 49 第 2 號），應該把節拍器調到多快來彈？

　　如果你的貝多芬樂譜是沒有節拍記號的版本，那幸運之神真是特別眷顧你，我絕對不會去干涉這種罕見的好運。請參考你的技巧、感受，對自己的判斷拿出自信。

使用節拍器是有危險的

練習時要如何使用節拍器？有人警告過我使用節拍器要小心，我的老師告訴我，長期使用節拍器，彈起琴來會變得僵硬、機械。

　　你的老師所言甚是。你不應該長時間用節拍器彈琴，因為它會讓音樂的脈動減弱，扼殺演奏中栩栩如生的表現力。節拍器一來可以作為控制裝置，協助你找到樂曲的平均速度；其次，當你有段時間不使用節拍器彈琴時，它也有助於令你相信自己的感覺並未讓你離平均速度太遠。

速度術語的真正意義

慢板(adagio)、行板(andante)、快板(allegro)等字眼的意義何在？只是要標示速度嗎？

它們的功能確實如此。不過，我們的音樂前輩選用這些詞彙可能還因為其字義含糊，留下了某些空間讓個性得以發揮。字面上，慢板（adagio，義大利原文為 ad agio，英文譯為 at leisure）意指「從容」；行板（andante）意指行走，與「跑步」那樣的快速前進有所區別；快板（allegro，義大利原文為 al leg-gie-ro）意指「輕快、歡欣」。如你所見，這些術語主要是用來表示心情，後來才被當作是速度的指稱。

選擇速度的法則

既然「廣板」(largo)、「快板」等詞彙指的應該是某種速率，可以請您講述一些規則，好讓自學的學生能夠了解應該以哪種速度彈一首樂曲嗎？

如果樂譜上沒有節拍記號，你就必須靠自己的優秀品味來下判斷。請找出樂曲當中速度最快的音符，用符合該樂曲一般而言可以接受的美學範圍快彈，並依此調整整體速度。

裝飾音應如何彈奏

蕭邦圓舞曲(作品42)這些小節中的裝飾音要如何彈奏？裝飾音在何時不與主要音符同時彈奏？

　　務必要在同一條肌肉衝動下彈奏裝飾音及其主要音符（亦即裝飾音所從屬的音符）。裝飾音占據的時間應該微乎其微到令人察覺不出是與主要音符同時彈奏還是略早一點。在現代音樂中，裝飾音通常要略比主要音符早一點彈，不過演奏者的優秀品味偶爾會另闢蹊徑。

音符上方或下方的休止符

高音譜號音符上方或下方的休止符有何意義？

　　你提到的休止符只會出現在同一個線譜寫有不只一個聲部的時候，是用來指出另一個聲部要延遲多久才進場。

兩點是什麼意思？

一個音符旁邊有兩點 𝄽˙˙ 是什麼意思？我起初以為是樂譜印錯，但似乎太常出現，不可能是印錯。

　　第一個點延長音符的一半時值，第二個點則延長第一個點的一半時值。附點二分音符代表三個四分音符，兩點則表示七個八分音符。

圓滑音的彈奏

我應該把重音放在圓滑線底下的第一個音 ，還是在圓滑線的末尾抬手 ？

圓滑線與重音彼此無關，因為重音與節奏有關，圓滑線則關乎觸鍵。圓滑線底下的最後一個音通常會稍微縮短，以製造樂句與樂句間的小停頓。整體而言，鋼琴音樂中的圓滑線猶如歌唱時的呼吸時間。

連結線與圓滑線的不同

圓滑線與連結線有何不同？

外觀沒有不同，但效果差異甚巨。連結線延續了一開始敲下琴鍵後發出的聲音，直到該音符末尾所顯示的時值。它只能擺在兩個音名和音高相同的前後音符之間。一旦有另一個音插進來，連結線就成了圓滑線，表示要用圓滑奏的方式觸鍵。

圓滑線與重音無關

圓滑線的開頭要如何加重音？

圓滑線與重音毫無關係。圓滑線是指要以圓滑奏的方式觸鍵，或是彈奏成群的音符。要在這群音符中為哪一個音符加重音，取決於它在小節中的節奏位置。強拍與弱拍（正拍與反拍）始終主宰了重音要放在哪裡，除非標記相反，而處理這類標記謹慎為妙，不能僅從表面掌握。

臨時記號對音符的影響持續多久

如果小節的最後一拍出現臨時記號，那麼除非有連結線，不然那個音符在之後的小節不是應該恢復原來的音高？我說的是在兩個降記號的調，四四拍子。第四拍 E 恢復為自然音（指升高半音恢復為 E），下一小節的第一個音符則是降記號的 E。我認為那個降記號是多餘的，我想知道的是，這樣理解是否正確？

理論上你是對的。儘管如此，因臨時記號而改變原有調性的音符，往往在下一個小節又出現時，會重新標示。雖然這種特殊標記理論上沒有必要，但實際經驗顯示，這樣的預防措施不是沒有道理的。

「升 E 與升 B」及重降記號

在 E 與 B 線上畫升記號的意義為何，還有重降記號的意思是什麼？只是理論上的意義嗎？

那不是理論，而是正規寫法。你把音符 C 與琴鍵上的鍵弄混了。升 B 音是彈在 C 的琴鍵上，但它與音符 C 的音樂關聯很遙遠。重降記號（或重升記號）也是如此，畫重降記號的 D 音在鋼琴上是彈在 C 的鍵上，但它和 C 音沒有什麼關係。這就和語言中「搜」、「颼」、「餿」的例子一模一樣，三個字發音相同，但寫法依據傳達的意義不同而改變。

重降記號的效果

寫成這種樣子的八度要如何彈奏：

單降號表示降半音，重降記號則表示降兩個半音或一個全音。

重升記號誤印成重降記號

最近我彈奏某首輕歌劇樂曲時，發現重升記號「X」也用來表示重降記號。這是正確的嗎？

這個記號可能是印錯了。但如果你反覆碰到這個問題，我建議你在理所當然地當成是印錯以前，先確定這個記號真的不是用來表示重升。

弧線裡的臨時記號

請告訴我這樣標示的和弦或音程要怎麼彈？括弧裡的臨時記號有何用意？

彈奏如上標示的和弦，就和彈奏以弧線標示的情況時一樣，稍微帶點滾奏（rolled），除非這個標示指的是與另一手的關聯。你可以從脈絡中輕易推知是哪個意思。括弧內的臨時記號只是某些作曲家提出的警告，用在短暫的和聲不明確而可能影響正確解讀的時候。我發現這類弧線內的臨時記號至今只在法國作曲家的作品裡出現。

五線譜是彼此獨立的

寫給右手的臨時記號也影響左手嗎？

只要是寫成樂譜形式的鋼琴音樂，兩手的五線譜都是彼此獨立的，就像管弦樂的五線譜一樣。如果懷疑樂譜是否印錯，我們可以從一個五線譜來推論另一個五線譜的情形，前提是兩者由同一個和聲所支配。在多數情況下，就臨時記號而言，兩個五線譜是彼此獨立的。

為何「同一個」調有兩個稱呼？

經常有人問我音樂為何要有十五個而非十二個調——也就是說，為何不寫 B 而寫降 C、不寫升 F 而寫降 G，不寫降 D 而寫升 C，反之亦然？我只能回答，如果沒有七個升音、七個降音，就完成不了五度圈；但巴哈在他的四十八首前奏曲與賦格中並沒有使用全部十五個調，降 G、降 D、降 C 大調，以及升 A、降 A 小調，一概省略。升號樂曲是否比降號樂曲更出色？作曲家在選調使用時，會考慮轉調嗎？

　　這個問題的答案，取決於你認為音樂僅是演奏音符，還是你同意音樂具有心理與精神層面。在前者中，寫成升 C 還是降 D 其實無關緊要。但就後者而言，你必須承認正規的音樂寫法在向讀者與演奏者清晰傳達樂音意義與樂思上，有其必要性。雖然在平均律音階中升 C 與降 D 並無不同，但音樂讀者會讀出兩者的差異，一部分是因為它們與其他相關和聲的關聯性。這通常決定了作曲家在異名同音中如何選擇。在人類的書寫語言中，你會發現再完美不過的類比，如英文中的「to」、「too」、「two」傳達的字義不同，靠的僅是拼寫不同，而非發音。

「動機」的意義與運用

何謂「動機」(motif)？在音符上畫一條線是什麼意思？哪本教材最適合剛學琴的十歲孩子？

　　動機是主題的起源。主題可能是由反覆的動機構成，或由幾個動機聯合構成，抑或是結合這兩種模式。關於由反覆的動機構成的

主題，最精彩的範例是貝多芬 C 小調第五號交響曲[1]的開頭主題。在音符上畫長線是要求演奏者的手指按住那個音不動，完成整個時值。給兒童最好的「教材」其實是好老師，他不使用教材，而是從內心深處為孩子傳道授業。

連結的斷奏音符

彈奏 🎵 音符時，可以讓手指在琴鍵上滑動嗎？還是手指不能離開琴鍵？

彈奏 🎵 時，應該讓每個音符稍微與下一個音符分開。最好的觸鍵方式是從手臂出力，這樣手指就不會從關節處抬起；也不要從手腕出力，而是讓手臂抬起琴鍵上的手指。

「持音」的那一劃及其效果

音符或和弦上下方的短線是用來對照斷奏或重音嗎？會影響整個和弦嗎？

音符上下方的那一劃是用來取代「持音」（tenuto，通常縮寫為 ten.）這個字，其意思是「保持」，換句話說，要特別給予這個音完整的音符時值，通常是在要保持單一音符或單一和弦的樂音時使用。

標示「secco」的滾奏和弦（rolled chord）

我要如何彈奏範圍大且標示「secco」的和弦，例如塞西爾・夏米娜德

[1] 編註：這裡指的是《命運》交響曲，但在歐美國家並不使用此標題，而是廣泛使用於東亞。

(Cécile Chaminade, 1857-1944) 的第 1 號芭蕾歌謠(Air de Ballet, No.1)?

請盡量均勻地彈奏滾奏和弦的所有部分，但不要使用踏板，也不要按住琴鍵，反而要彈得輕快短促。

大音符下的小音符

印在大音符下方的小音符有何用意？

小音符通常是用來表示，如果演奏者的手無法伸展到能彈出那個音的必要幅度時，可以省略掉那個音。

加重奏鳴曲中的漣音（mordent）

要如何彈奏並加重貝多芬第 8 號鋼琴奏鳴曲(作品 13)第一樂章第47 小節(很快而有精神的快板)中的漣音？

重音應該擺在漣音的第一個音符上，但不應該把整個部分彈成三連音。漣音必須彈得夠快，才能保持旋律音符的節奏完整性。

迴音（turn）在音符四周的位置

迴音 ∽ 有時會直接標示在音符上方，有時則標在右方遠處。這是否也表示彈奏方式要有所不同？如果真是如此，要如何彈奏這兩種迴音？

迴音永遠從最上面的音彈起。如果直接擺在音符上方，就會取代這個音符；擺在右方時，要先彈這個音符再彈迴音，合理地分配彈奏時間。

如何彈奏切分音（syncopated note）

切分音要如何彈奏？

發生在既定時間內一整個拍子中的音符，標示為切分音時，應該要在兩個拍子之間彈奏。如果切分音僅占各拍子的一小部分，那就在切成小部分的拍子之間彈奏。

顫音（trill）從旋律音開始

在現代作品中，假設顫音底下的音符前面沒有倚音(appoggiatura)，那應該從這個音符開始彈顫音嗎？彈顫音時讓拇指與第二指交替彈奏好嗎？

如果沒有另外清楚標示倚音，顫音通常是從旋律音（顫音底下的那個音符）開始彈。彈顫音的手指感覺疲累時就換手指。如果要彈較長的顫音，使用三根手指是有好處的，短顫音的話兩根手指較能保持樂音清晰。

顫音中的助音位置

在以下的顫音例子中，助音要比主音高一個音還是半個音？如果是半個音，那個助音要如何稱呼？

你提到的小節例子顯然是以 G 小調的調性行進，顫音落在降 B 音

上。由於顫音的助音永遠都來自標示音的自然音階，因此在這個例子中，助音會較降 B 音高整整一個音，也就是 C。由於曲子是寫成 D 大調，所以顫音符號底下應該要標示出「natural（自然）」。

彈顫音的速度與流暢度

可以請您建議我彈顫音時增加速度與流暢度的好方法嗎？

彈顫音沒有「方法」可言，倒是有幾種方式可以讓遲鈍的肌肉派上用場。不過，要採用這些方法之前，得先明白你的問題落在何處，原因為何。原因因人而異，但在大多數情況下純粹是心理問題，而非操作問題。要快彈顫音，心思就必須轉得快，因為如果我們僅以手指彈顫音，很快就會打結，失去節奏的連續性，最後落入動彈不得的狀態。因此，學彈顫音沒有直接的方法，而是要看音樂心智的整體發展而定。當然，重點是你要時時聆聽自己彈琴，要以耳朵也要以身體去聽你彈出來的每一個音。唯有如此，你才能大致估計自己可以「聽」多快。你的耳朵跟不上的話，自然就不能期待自己彈得快。

彈顫音的差異

彈蕭邦降 A 大調波蘭舞曲（作品 53）第 25 小節的顫音，和彈第 37、38 小節的顫音有何不同？

第 25 小節的顫音有旋律上的重要性，第 37、38 小節的顫音則純粹是節奏性的，性質有點像小鼓的效果。前者需要多加強調旋律音符，後兩者則可以放手去彈那兩個音符，滾奏那個顫音直到下一個八分音符。

唱名（solfeggio）的意思

音樂中的「spelling」是什麼意思？

　　如果不是指譜寫大多數和弦的各種方式，那應該是指音符的口述表達，正確的名稱是「唱名」。

作品與作曲家

1. 巴哈

巴哈音樂的初學者

可以請您給我幾個初學巴哈作品時有用的建議嗎?

　　整體是由許多部分構成。如果你無法精熟掌握一首巴哈作品的全部,可以先試彈各部分。右手彈一部分,左手彈一部分,再加上第三個部分,以此類推,直到能把所有部分結合起來為止。但請務必確認自己徹底彈會了每個部分(或歐陸音樂界說的「聲部」)。不要失去耐性。要記得,羅馬不是一天造成的。

培養出色技巧,巴哈音樂不可或缺

您認為學巴哈是培養技巧的要件嗎?還是我們應該等技巧練好以

後再回來彈巴哈？巴哈的音樂有些聽起來很枯燥。

巴哈的音樂不是唯一能培養技巧的音樂。你還可以考慮其他作曲家的音樂，比方說徹爾尼與穆齊奧·克萊曼悌（Muzio Clementi, 1752-1832），但巴哈的音樂特別能用來培養手指在音樂表達及主題描寫方面的技巧。你可以從徹爾尼與克萊曼悌練起，但不久就應該改練巴哈。他的一些音樂聽起來枯燥或許與你的心理態度有關，你可能以為聽起來應該要像教堂音樂，但那其實只有在歌劇中才聽得見。請深入領會他的風格，你會發現前所未有的無限喜悅。

務必時時練彈巴哈

您認為彈巴哈的作品能讓雙手保持良好的技巧狀態嗎？哪個版本是巴哈鋼琴作品的最佳版本？

巴哈對靈魂有益，對身體亦然，我建議你要時時練彈巴哈，不要中斷。很難說哪個版本最好，但我認為彼德斯的版本很優秀。

巴哈的前奏曲與賦格

「賦格」（Fugue）的本意為何？和「創意曲」（Invention）與「前奏曲」（Prelude）有何不同？練彈巴哈如此命名的作品，目的何在？

要說明賦格的本意可能超出了我所能運用的篇幅範圍。那需要整整一本教科書來談，而你可以在任何一間優良的音樂書店，找到很多本這方面的書。賦格是真正的複音音樂中，最廣為大家所接受的代表。賦格不同於創意曲的地方，表現在兩者的名稱上。賦格（拉丁語 fuga，意指 flight〔馳行〕）是指在嚴格規則下，樂思從多個聲部或部分馳行而過；創意曲則是任意遨遊的樂思累積。前奏曲的定

義是「刻意居前並適切引進主要動作的事物」，這個定義完美道出了
音樂中前奏曲的意義，尤其是巴哈的前奏曲。這些形式的目標皆是
創造出優秀的音樂，亦即淨化並培養音樂的良好品味。

巴哈的賦格

在巴哈的賦格中，您認為升 C 大調賦格的譜好記嗎？還是您會建
議彈降 D 改編曲來代替？

　　我從不爲這類細微差異煩惱，所以可能很難確切回答你的問
題。我們經常發現，很多人認爲降 D 比升 C 容易辨讀，雖然原因
不明。因此，如果你偏好降 D 版本，那它就有助於減少對你的難度，
或許這個較易讀的版本可以在視力或視覺上幫助你記憶。

2. 貝多芬

學貝多芬奏鳴曲的順序

我正要對貝多芬的音樂開始進行知性詮釋，應該以何種順序來研
究他的奏鳴曲？

　　如果你確實有意學習貝多芬的每首奏鳴曲作爲你的曲目，是很
值得嘉許的事，我想大致依照樂譜的順序來學是安全的做法，除了
《華德斯坦》（作品 53）和《熱情》（作品 57）以外，這兩首曲子就
精神與技巧而言，應該要列爲最後五首作品。不過，史坦格列伯版
本（Edition Steingräber）的奏鳴曲索引提出的難易順序非常合宜。

有牧歌性格的貝多芬奏鳴曲

我的老師將貝多芬的 D 大調鋼琴奏鳴曲（作品 28）稱為《田園》奏鳴

曲。我無法從任何一個樂章中發現一絲一毫「田園」成分，原因是出在我不了解這首樂曲，還是「田園」這個稱呼僅是業餘音樂家的發明？

《田園》奏鳴曲的名稱最早無疑僅是某人的任意發明，也許是某個自作聰明的出版社想加強奏鳴曲對大眾的吸引力，所以加上了暗示性的名稱。不過，這個稱呼似乎非常適合這首奏鳴曲，因為事實上，該曲的主要特色是田園風格的安詳休憩，尤其第一樂章的寧靜確實不會引起都會生活的聯想；其他樂章也是如此，很多段落的天真與善意喧鬧都展現出鄉村生活的氛圍。

曲目少但彈得好，便足矣

我必須彈會貝多芬的每首奏鳴曲，才能成為優秀的演奏者嗎？還是只要彈會某些曲子就夠了？若是如此，您建議我學會幾首？

會彈所有奏鳴曲未必能證明每首都彈得好，既然如此，我認為彈好一首奏鳴曲，比每首都會但彈得零零落落來得好。貝多芬的奏鳴曲也不該被看成是音樂的練習場，而應是音樂啟示的來源。由於不是每首曲子的樂思都精準地位在同樣的高度，所以不需要每首都學會。要熟悉貝多芬的風格與思想的宏偉，充分駕馭他的六或八首奏鳴曲就夠了，不過這是必須「精熟」的曲子最起碼的數量。

關於彈奏《月光》奏鳴曲

貝多芬《月光》奏鳴曲的三連音音型不是應該要相融到聽不出個別音符，猶如旋律音符的背景？

事實上應該要位於兩個極端中間。伴奏應該要充分屈服於形

式，如你所言成爲和聲背景，然而也不應該相融到三連音底下的流動完全消失的程度。每個和弦的累積都應該透過踏板產生，而不是經由過度的圓滑奏觸鍵產生。

3. 孟德爾頌

研究孟德爾頌

在給鋼琴學生的完整課程中，要納入孟德爾頌的作品嗎？他的哪些樂曲最實用？

　　孟德爾頌無疑是不可省略的作曲家。除了其他優點，單是旋律就足以讓他的作品納入課程之中，因爲今日旋律似乎愈來愈少見了。他的《無言歌》速度較慢，正好可以用來培養精緻的柔聲曲調。

《春之歌》彈太快

孟德爾頌的《春之歌》應該放慢還是加快速度彈？

　　這首曲子標示爲「優雅的稍快板」（allegretto grazioso），「優雅」一詞說明了行進不能太快。

4. 蕭邦

蕭邦最好的作品為何？

對真正渴望了解蕭邦樂曲的人而言，最適合研究的樂曲是哪些？

　　所有練習曲、所有前奏曲、降 A 大調敘事曲、G 小調敘事曲、F 小調敘事曲、搖籃曲與船歌都要練。你可能已經很熟悉他的馬厝卡舞曲、夜曲、圓舞曲、波蘭舞曲，所以我才會提其他作品。一般

而言，鋼琴家應該要知悉蕭邦的全部作品。

蕭邦觸鍵的魅力

蕭邦的觸鍵是哪種類型？

要描述他的觸鍵方式需要很多篇幅，所以我建議你參考我從中獲得最詳盡資訊的書籍，也就是弗瑞德利克·尼克斯（Frederick Niecks）的《蕭邦傳》（*The Life of Chopin*，倫敦與紐約：Novello, Ewer & Co. 出版）。就一種媒介如何可能傳達另一種媒介之藝術魅力而言，你可以在第二冊頁 94 到 104 左右，找到你想知道的資訊。既然你似乎對蕭邦有興趣，我建議你把這本傳記佳作的上下兩冊都仔細研讀完。

降 A 大調幻想即興曲的情緒與速度

彈蕭邦降 A 大調幻想即興曲的速度（節拍記號）是什麼？作曲家在這首曲子中體現了哪種理念？

各版本樂譜標示的節拍記號各異，但我一本也不相信。你的速度主要應取決於你的技巧狀態。

至於第二個問題，我的回答是，如你所知，蕭邦譜寫的「音樂」表現出的思維僅限音樂意義上的思維，此外僅處理單純的心靈過程、情緒等。他的幻想即興曲在性情上主要是親切、迎合的，偶爾沾染一絲甜美的憂鬱。不應該彈得太快，否則容易喪失後者的特質，聽起來會變成徹爾尼的練習曲。中速也較能帶出許多迷人的和聲轉折，彈得太快可能會失去這些轉折。

蕭邦的船歌

在蕭邦的船歌中，有幾處顫音的前方有裝飾音。那些裝飾音是要依據 C.P.E. 巴哈（Carl Philipp Emanuel Bach, 1714-1788）的規則來彈，從其後的音符取得拍子嗎？

　　按照 C.P.E. 巴哈的規則來彈是安全的做法，但規則不是律法。如果你已經達到可以理性嘗試以自己的方法彈蕭邦船歌的狀態，你的個人品味儘管偶爾會使你稍離規則，但一定不會使你誤入歧途。

在通俗音樂會彈奏的蕭邦作品

您會建議在通俗音樂會上彈哪幾首蕭邦的作品？

　　夜曲（作品 27 第 2 首）、幻想即興曲（作品 66）、詼諧曲（作品 31）、搖籃曲（作品 57）、圓舞曲（作品 64 第 2 首）、波蘭舞曲（作品 26 第 1 首）、李斯特改編的波蘭歌曲。

「點」的可能意義

下方是蕭邦的升 C 小調波蘭舞曲（作品 26 第 1 首）的第七小節。低音部 D 音後方的點是什麼意思？本來以為是印錯，但這個小節只要重複就會出現那個點。

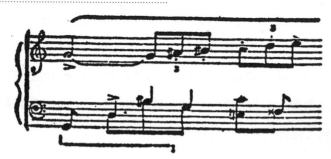

左手的音符是一個接一個的八分音符。然而，這些音符的個別時值是由向上的符桿與點來表示。在這裡的用意是指出完整的和弦應逐漸累積成形，如下圖的 a 所示：

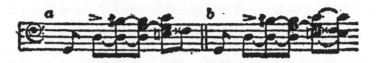

碰到圖中的 b 時我也會按住第五個八分音符。

重音應該擺在哪裡

彈蕭邦的降 A 大調即興曲（作品 29）時，漣音的第一個或最後一個音應該加重嗎？我聽說那個漣音聽起來應該要像三連音？重音這樣放正確嗎？

那個漣音的最後一個音確實應該加重。

有爭議的蕭邦曲子

在蕭邦的升 F 大調夜曲中，在速度加倍後回到原速並數五個小節，到第五個小節時，右手應該彈出以下哪段旋律？

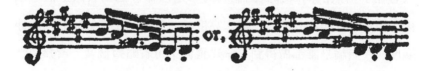

這個小節有各種不同版本。彼德斯出版社（Edition Peters）的版本一般公認是蕭邦作品的最佳版本，它印的是後者，因為較自然而備受喜愛。

隨心所欲採用各種速度

彈蕭邦時可以隨心所欲地採用各種速度，並以不同速度來彈同一
首馬厝卡舞曲或夜曲的不同部分嗎？

當然可以。但這類自由度的程度，要依你的美學訓練來設立。原
則上，你的問題應該獲得肯定的回答，但只有先了解你的音樂涵養，
才有可能做出具體的回答。我建議你「隨心所欲」時要謹慎小心，不要
全盤忽略自己的好品味帶來的提醒。所謂「藝術良知」是存在的，請務
必在隨心所欲地採用各種速度之前，徵詢自己藝術良知的同意。

省略和弦中的一個音

在蕭邦 E 小調圓舞曲的開頭，左手必須彈奏如下的和弦幾次。我
可以彈出四個音符中的三個音，但無法一次彈四個。可否省略其
中一個音？省略哪一個好呢？

你可以省略上方的 E 音，也就是從上面數下來的第二個音，但
只有在手指無法同時彈到四個音時才這麼做。因為省略這個音以
後，確實會改變和弦的音色與宏亮度。一旦你的手指練到必要的伸
展度——無論是誰都做得到——建議你不可省略這個音。蕭邦顯然
希望彈出這個音。

5. 其他

給十四歲女孩彈的作品

請告訴我哪些經典作品不會太難，可以給我十四歲的女兒彈？她很有天分，但技巧不足。她已經能把弗里德里希·庫勞（Friedrich Kuhlau, 1786-1832）的奏鳴曲彈得很好了。

如果你女兒十四歲而且如你所說的很有天分，只是技巧不足，那培養她的技巧此時正是時候，因為沒有技巧的鋼琴家就像阮囊羞澀無法遊樂的旅人。無論如何，比起庫勞的奏鳴曲，我更推薦海頓與莫札特較簡單的奏鳴曲，因為當中蘊含的優點更多。任何一位好老師都能協助你選出適合你女兒的曲子。

彈奏鳴曲

彈奏鳴曲時，老師告訴我，忽略掉反覆記號是大錯特錯。但我聽其他人說，雖然彈起來動聽，但那些地方其實沒有必要重複。可以請您給我一點建議嗎？

在奏鳴曲中，重複第一樂章的呈示部非常重要，這樣兩個主要主題及其從屬部分才能在聽眾心裡及腦海裡產生深刻的印象。如果沒有重複，聽眾就不可能了解並跟隨這些主題在下一部的發展。你常常會發現，呈示部不是唯一重複的部分；舉例來說，貝多芬第二十三號鋼琴奏鳴曲的最後一個樂章，就需要反覆，但不是為了前述理由，而是為求形式平衡或比例均衡。一般而言，我偏好一絲不苟地遵循作曲家的指示，當然也包括反覆記號。反覆記號在美學上的用意，或許要到日後奏鳴曲在你手中脫離學習階段，變得成熟之

時，你才能了解。

彈 F 大調旋律

在魯賓斯坦的《F 大調旋律》（*Melody in F*）中，旋律應該以左手來彈，還是分成兩手彈？

　　如果沒有正當理由，最好遵照作曲家的指示來彈，因為在大多數情況下，作曲家知道自己要表達什麼，偉大作曲家尤其如此。上述曲子也是如此，我建議你依循這條原則，因為樂譜標示有將旋律區分為左手和右手的意思。任何其他演奏法都會破壞這種刻意的設計。

兩根手指彈同一個音符

在舒曼《花曲》（*Blumenstück*）第 3 首中，左手的最高音與右手的最低音相同。我應該以兩手拇指彈同樣的鍵，一路以同樣的速度彈到最後，還是省去左手不彈？

　　應該省去左手不彈，但要注意只省略真正重複的部分。各樂段末尾有幾個地方的左手音符與右手不同。在那些情況下，你必須細心彈出樂譜上的所有音符。

不能依序學彈大師作品

可以給我一些建議，告訴我應該照何種順序來練彈鋼琴大師的作品嗎？

　　不指明作品就將大師分類，並不適當。貝多芬的第一首奏鳴曲與最後一首奏鳴曲在每個細節上都截然不同，你有可能第一首彈得

非常好，但最後一首苦練多年卻彈不好，也許永遠都彈不好。不過，寫下兩首樂曲的人同樣都是貝多芬。因此，我們很難討論「練彈作曲家的順序」。只要我們面對的是大師，問題就不應該是「哪位大師先」，而是你的心智與技巧發展階段召喚著哪首樂曲？如果你為了充分練熟貝多芬的作品——我是指主要作品而已——而耽誤了學習其他作曲家的作品，那你會需要一輩子的時間來學琴，而且是比上天給普通人的一輩子時間還要長。

身為偉大作曲家的鋼琴家

幾乎所有偉大作曲家都是鋼琴家，這是真的嗎？

　　如果你提到鋼琴家時，指的是只用鋼琴當作音樂表達媒介的音樂家，那麼答案只能是肯定的。目前我能想到的唯一例外是白遼士，當然還有其他作曲家也是，不過他們沒有一位是真正偉大的作曲家。原因或許在於，鋼琴家所受的訓練促使他們較其他樂器的演奏者更常接觸複音，而複音是音樂的基本原則。

學彈歌劇改編曲

西吉斯蒙德·塔爾貝格（Sigismund Thalberg, 1812-1871）的歌劇改編曲對鋼琴學生有任何價值嗎？

　　歌劇改編曲是從李斯特開始的。在他之前（某種程度上還有與李斯特同時期的作曲家，所以也包括塔爾貝格），這種類型的作品幾乎不值一提。如果你特別偏愛塔爾貝格的改編曲，那去彈奏無妨，對你的傷害不會太大。但如果你問我，這些改編曲有何音樂價值，我必須老實告訴你，沒有。

現代鋼琴音樂

《天上的美麗星辰》(*Beautiful Star of Heaven*)^I 或《瀑布》(*Falling Waters*)^{II} 等樂曲的品味好嗎？哪些當代作曲家寫的鋼琴音樂是好音樂？

名字裝模作樣的樂曲通常缺乏曲名所指涉的內涵，導致名稱僅是遮羞布，遮蓋思緒與意念的匱乏。大體而言，今日寫給鋼琴的好音樂似乎不多，到目前為止最好的音樂來自俄羅斯。這些樂曲大多很難彈，但還是能從中找出一些簡單的曲子，如阿納托利・李亞多夫（Anatoly Lyadov, 1855-1914）的《音樂盒》(*Music Box*)、亨利・帕修斯基（Henryk Pachulski, 1859-1921）的第 12 號《幻想童話》(*Fantastic Fairy Tales*) 等。

I　編註：Louis Drumheller 的鋼琴小品

II　編註：J.L. Traux 的鋼琴小品

練習曲

給初學者的練習曲

有沒有哪本練習曲集最適合初學者,你最願意推薦?

任何可靠的音樂出版社都能告訴你哪本練習曲樂譜最搶手。當然,練習曲的效果如何,取決於你彈奏的方式。這類曲譜通常會標出觸鍵等資訊。如果沒有專家替你量身檢查,無法斷定你需要的是哪類練習曲。

良好的手指練習

你覺得哪些練習曲最適合單純的手指練習?

我推薦約瑟夫・皮史納(Josef Pischna, 1826-1896)的練習曲。市面上有兩個版本,其中之一是精簡版,兩者又稱「大皮史納」和「小皮史納」練習曲。我想你可以在任何一間大型音樂書店買到史坦格列伯出版的皮史納樂譜。

海勒練習曲的價值

海勒練習曲對缺乏節奏與表達訓練的年輕學生實用嗎？

是的，海勒（Stephen Heller, 1813-1888）練習曲非常好，前提是老師得要堅持讓學生一絲不苟地彈出樂譜上的音符，而不是只「彈個大概」。

優良的中級練習曲樂譜

我住在鄉下，請不到老師，如果您能告訴我應該學哪些練習曲，我會十分感激。我已經彈完了克拉邁與伊格納茲‧莫謝萊斯（Ignaz Moscheles, 1794-1870）的作品，可以彈得很好，但我發現蕭邦的練習曲太難。沒有介於兩者之間的練習曲嗎？

你似乎喜歡彈練習曲。若是如此，我建議你彈：

埃德蒙‧諾佩爾德（Edmund Neupert, 1842-1888），《技巧與表達的十二首練習曲》

漢斯‧西林（Hans Seeling, 1828-1862），《音樂會練習曲》（彼德斯版本）

卡爾‧貝爾曼（Carl Baermann, 1810-1885），《練習曲》（兩冊），德國出版

阿道夫‧魯特哈特（Adolf Ruthardt, 1849-1934），《練習曲》（彼德斯版本）

但何不從蕭邦較簡單的練習曲彈起呢？除了練習曲之外，海勒的作品154，可以給你最佳的準備練習。

給進階演奏者的練習曲

對於一個能得心應手彈好蕭邦 C 小調練習曲（作品 10 第 12 號）、降 D 大調前奏曲（作品 25 第 8 號）、降 B 小調前奏曲的進階鋼琴家，你會建議哪種規律的技術練習？

　　我給進階鋼琴家的建言始終是：他們應該從手邊樂曲的不同地方取材，建立自己的技巧練習。如果你覺得練習曲能增進你的耐力，加強你對困難長樂段的掌控能力，我建議你彈貝爾曼及約瑟夫‧凱斯勒（J. C. Kessler, 1800-1872）的練習曲。兩者中，貝爾曼又稍微簡單些。

克萊曼悌《通往帕納塞斯山的階梯》在今日的價值

我的第一位老師非常重視克萊曼悌的《通往帕納塞斯山的階梯》（*Gradus ad Parnassum*），堅持要我彈完當中的每首練習曲，但我最近才開始請益的新老師卻說，那些曲譜「老舊過時」了。我的舊老師和新老師哪位才是對的？

　　兩人都是對的，其中一位是學究，另一位是音樂家。由於你沒有提到第一位老師堅持要你彈會每首曲子的原因，我得假設他將《通往帕納塞斯山的階梯》當成純粹、簡單的練習。這些曲子很能滿足這個目標，雖然就算作為訓練技巧的練習曲，其枯燥程度就如你的新老師所正確指出的，已經「過時」了。現代作曲家已經寫出了兼具技巧實用性與音樂價值和魅力的練習曲。

第十六章

複節奏：如何同時彈二拍子 與三拍子

彈二拍子而非三拍子

我要如何練習三連音而不會彈出兩個八分音符？在克萊曼悌小奏
鳴曲（作品 38 第 3 號）的第一頁，就有這種小節。

　　如果你以慢速彈，或許可以將三連音中的第二個八分音符想成
要分為兩個十六分音符來彈。在雙手同時彈出個別音組的第一個音
符後，前述的第二個十六分音符應該以二連音的第二個音符來填。
速度調快的話，最好一開始兩手分開來單獨練，以稍微誇大的重音
來彈各組，直到心裡建立起兩者的相對速度為止。之後你可以試著
以某種半自動的方式兩手一起彈。時時正確彈出重複的音型，可以
讓你不久後就將半自動狀態轉變成有意識的狀態，由此你可以訓練
耳朵同時聆聽並掌控兩種不同節奏或音組的能力。

兩手彈出不同節奏

在蕭邦的幻想即興曲(作品66)中,右手的四個音符應該要如何與左手的三個音符對彈?有可能精確區分嗎?

　　精確區分會導致破碎,只會讓音樂家不知如何拿捏也不知如何表達。要以雙手同時彈奏不相等的節奏,只有一個方法:兩手分開練習,直到你不須思考個別節奏,可以兩手並彈為止。請思考雙手必須合彈的那個點,也就是雙手動作的「死點」,並仰仗你的自動機制,時時聆聽,直到你學會能同時聆聽兩個節奏為止。

二拍子相對於三拍子的老問題

如下所示的音符要如何與下方的三連音合彈?

　　在這類例子中,精確且有意識地區分只會白忙一場。事實上,最好也是唯一的辦法是兩手分開練習,在每一拍上誇張地加重音,直到能建立雙手合彈的點,確實搞清楚兩者的相對速度比為止。接著嘗試雙手合彈,如果前幾次的嘗試失敗,不要氣餒。試著一直重複,如果分開練習已經足以讓兩手產生半自動的動作,你終究會成功的。

分句與彈性速度

分句的價值與正確練習

可以請您給業餘者關於分句的簡明定義嗎？也請給我幾個關於清楚分句的實用建議。

分句是對樂句的理性區分與再區分，用意是使樂句明晰可理解，類似於文學與朗誦中的標點符號。請找出樂句的起點、終點、高點在哪裡。高點通常可以在樂句的最高音上找到，起點與終點則通常用「樂句線」（phrasing slurs）表示。一般而言，旋律往上走會結合逐漸加強的力道，直到高點，接著再順應音符設計，力道下降。對藝術性的分句而言，適切辨認出曲子的主要情緒至關緊要，因為這當然會影響每個細節的呈現。例如，出現在激動樂章的樂句，與看似相近但出現在夢幻的緩慢樂章中的樂句，必須以非常不同的方式表現。

看到休止符時，手應該從手腕上抬起嗎？

千萬不要！這類動作只能在快彈手腕八度或其他需要斷奏的雙音上才使用。要結束樂句或如你所說的進行休止時，通常的作法是抬起手臂，離開鍵盤，保持手腕無比放鬆，手臂就會將鬆軟垂懸的手往上帶。

彈性速度（rubato）

可以請您告訴我彈彈性速度的最佳方法嗎？

良好品味與恪守藝術界限是彈好彈性速度的藝術原則。身體的原則是保持平衡。縮短樂句或樂句中某部分的拍子時，你必須一有機會就立刻加入另一個拍子，使被「偷走」（彈性）的地方能獲得回補。在美學法則的要求下，樂曲的整體時值不應受任何彈性速度所影響，因此彈性速度僅能在樂曲嚴格遵守整體時值的限制下運作。

如何彈奏標示「彈性速度」的段落？

我發現有人將彈性速度解釋成彈旋律的手可以任意自由移動，伴奏的手則必須嚴格遵守速度。這要如何做到？

這個解釋不能說完全錯誤，但很可能造成誤導，因為這種做法只適用於極少數情況——只有在短樂句裡才能使用，且結果往往令人不怎麼滿意。此外，你轉述的說法並非解釋，只是某種主張，甚至辯解。彈性速度意味著時值的搖擺、波動，是單手還是兩手都要這麼做，必須由演奏者秉持良好品味來決定，同時也取決於雙手在做的事，是否可看成各做各的、在音樂上相互獨立。如果你的兩隻

手都能自由地各彈各的，那麼經過一些練習，相信兩手就能在合彈時保有各自的自由。但就我所見，上述技巧僅適用於少數狀況，更何況我也看不出優點何在。

完美的彈性速度是瞬間衝動的結果

以彈性速度彈奏時，您是遵循先入為主的觀念，還是視當下的衝動而定？

要有充分的自由，才做得到完美的表達。因此，完美的彈性速度必須是瞬間衝動的結果。然而，只有極少數卓越的演奏者，能夠掌握這種表達方式，同時安心信任自己的瞬間衝動。一般演奏者只要細心留意時值的變化，達到某種程度的表達水準，就已經很好了。不過，也請不要矯枉過正，不然會損及表達的自然度，造成刻板的癖性。

彈性速度與樂思的差異

彈性速度與樂思有任何差異嗎？

樂思是通稱，包括了所有的表達方式，而彈性速度在其中扮演重要角色，可以說彈性速度是演奏者的音樂脈拍。彈性速度必須屈於樂思之下，其功能與手法都以樂思為主宰。

第十八章

樂思

不同的樂思各有道理

同一個樂句在不同藝術家手中能有不同的樂思，但仍都可謂正確嗎？

當然可以！無論那個樂思是什麼，前提是建立起該樂句的各個部分，能夠保有邏輯關係，並能前後一致地貫穿整首樂曲。無論樂句中的某個樂思能不能契合樂曲的整體性格、能自由延伸到何種程度，都得由演奏者憑藉其美學訓練與良好品味，個別判定每個場合的需要。

何者為先：樂思還是技巧？

剛開始彈一首新曲時，就必須立刻考慮到樂思的事，還是等技巧上能彈好整首樂曲後再來考慮？

除非解讀樂譜的經驗老到，否則在獲得表達技巧與對樂曲的必要觀點之前，要想到樂思的事幾乎是不可能的。先確定音符要怎麼

彈、如何正確解讀其個別時值，永遠是比較保險的做法，也要先確定自己已克服了某種程度的技巧難題才行。在這之後，你必須思考樂曲的整體特性是否具有戲劇性，亦即它是悲劇性、撫慰人心、憂鬱、抒情、狂想、幽默還是多變等。唯有當我們心裡對這點有絕對的把握，才能處理受樂思所限制的種種細節。

聽過再彈

應該先讓學生聽過樂曲再學彈嗎？

如果學生的想像力需要刺激，那就應該先讓他聽過樂曲後再來學。然而，如果他只是懶得找出節奏、旋律等，寧可純粹發揮模仿能力，那就不應該讓他先聽過樂曲，反而要強迫他自行解讀與思考。

第十九章

學習和聲理論非常重要

為何鋼琴家要學和聲

您會建議鋼琴學生學和聲與對位法嗎？

一定要學！要對學彈的樂曲產生音樂洞察力，就必須有能力循線找出樂曲當中的和聲行進，了解主題經過何種對位處理。要是不認真研究和聲與對位法來獲得知識，你的樂思就僅是瞎猜一通，缺乏輪廓與定見。

為何要有那麼多調？

為什麼有必要以十五個調來完成五度圈？十二個不夠嗎？還可以避免調的重複。

理論上，要完成五度圈不只要十五個調，而是要二十五個調，缺一不可，因為現代音樂中有諸多和聲轉折，除非我們使用七、八、九個或更多升降音，否則無法清晰呈現。不然，我們就只能頻繁地

改變調號，這樣反而令人暈頭轉向，連最有音樂素養的讀者都會搞糊塗。升 C 小調只有四個升號，但屬音（下一個關係調）的音階有八個升號。[1]

和聲與彈琴的關係

學琴一定得要學和聲嗎？我的老師要我學和聲，但我看不出用意何在！學和聲有何益處？

學校的一般課業對孩童有何益處？要把鋼琴彈好，良好的技巧與日積月累的練習是不夠的，還需要全面性的音樂教育。這意味著首先要有和聲知識，之後可以再研究對位法與形式。你的老師一點也沒錯。

和聲的教科書

可以請您推薦兩、三本和聲研究的最佳讀物嗎？

和聲理論一直都沒變，只是教學模式一直在改變，我相信是與時俱進。基於這個原因，要在今日推薦我多年前使用的教科書，我多少有些猶豫，尤其是我不確定那些書籍是否有英文譯作。因此，我建議你去請教優秀的和聲學老師，或至少洽詢可靠的音樂出版社或經銷商。恩斯特·里希特（E. F. Richter）與路德維·布斯特（Ludwig Bussler）的著作公認為佳作，雖然已不再新潮，但仍是有參考價值的讀物。

[1] 編註：這裡的屬調是指升 g 小調，調號有五個升記號加上導音升 f 必須再升一次，造成重升，而有六個升記號，但原著作者寫八個升記號，有可能是筆誤。

學習轉調

不靠老師，自行從書上學習轉調是否可行？這樣我才能將兩個不同調性的作品連起來。

可行，但可能做不到，因爲你的寫譜練習有時可能會出錯，需要別人爲你指點迷津，告訴你如何改正。一般而言，對於不借助經驗豐富的老師而自學任何初級知識，我的期望不高。

自學對位法

在沒有老師指導的情況下自學對位法是可行的嗎？如果可行，您會建議讀哪本書來學習？

也許可行，前提是你有把握自己絕不會誤解教科書的內容，也不會犯任何錯。否則的話，你還是需要經驗老道的音樂家來指正你，給你建言。要學對位法，優秀的老師永遠比書本好。這類教科書不勝枚舉，任何一間可靠的音樂出版社都能提供書單給你。

鋼琴學生也應該嘗試譜曲嗎？

在學琴之外，如果我有意也相信自己有作曲的天賦，應該嘗試看看嗎？

練習作曲永遠都能促進重新建構的能力，也就是詮釋音樂作品的意義所在。因此，我建議每個覺得自己有能力作曲的人都試試看，哪怕是短小的曲子也好。當然，如果你只譜得出二步舞¹，那你仍無法重新建構貝多芬的奏鳴曲。不過，當你把腦海裡的想法實際寫在

Ⅰ 編註：作者指非常簡單的樂曲結構。

紙上時，或許貝多芬那些奏鳴曲中有些小地方在你心中就更快能豁然開朗，而當你面對新樂曲時，就不會全然處於陌生的狀態。話說回來，可不要以為以上所言是在鼓勵你創作二步舞曲！

想作曲的學生

請建議我學作曲的最佳方式。我應該讀哪本書最適合？

首先要學寫音符，臨摹各式各樣的音樂就是最佳練習。接著請研究和聲理論，再來學習各種對位形式；接下來是卡農的各種類型與音程。學完賦格之後，再研究形式，直到你「有感覺」為止。每個階段都有諸多教材可選擇，但所有書籍都比不上一位好老師。

大調音階與小調音階的不同

大調音階與小調音階有何不同？差別是在半音的編排，還是記號不同，或是兩者皆是？

不同處有三個：一是半音的編排、二是記號、三是小調允許為了旋律目的進行一些修正，但大調不允許這種更動。

只有一種小調音階

旋律音階與和聲音階，哪一個才是真正的小調音階？我的老師堅稱和聲音階才是真正的小調音階，但我聽起來並不悅耳。可以請您為我說明嗎？

小調音階只有一種，即「把該調性的和弦建立在其上的音階」，也正是你的老師明智堅稱為真正小調的那種音階，因為所謂的「旋

律小音階」[I]並沒有爲你的手指提供音程，且這個詞是用來表示偏離最常用的眞正音階的形式，不過它絕非唯一可能的偏離形式，也不是唯一被使用的形式。

大調音階與小調音階有何不同？

大調音階與小調音階有何不同？

..

　　大調音階有大三度和大六度，小調音階有小三度和小六度，七度則在臨時記號的升半音下成爲大七度，將一個自然音升高半音，或是在降記號調時，將一個降音還原[II]。如果你從第六級開始練大調，並將它算做小調的第一個音的話，將第七級音升高，就會得到小調音階。不過，可以爲了旋律目的（但非和聲目的）做出許多修正。

圓舞曲、小步舞曲、馬厝卡舞曲、波蘭舞曲的區別

圓舞曲與小步舞曲都是三四拍子，這是否表示兩者的區別僅在速度？還是有其他差異？

..

　　圓舞曲、小步舞曲、馬厝卡舞曲、波蘭舞曲都採用三四拍，且不限於特定速度。它們彼此的差異是在結構。圓舞曲的樂段——即主題的完整表達——需要十六個小節，小步舞曲只需要八個，馬厝卡舞曲只需要四個。在馬厝卡舞曲中，一個動機只需要一個小節，

I　編註: 旋律小音階一般是用在旋律樂器, 如小提琴等單旋律樂器。鋼琴屬於和聲樂器, 故使用和聲小音階。

II　編註: 這是指將原來音階中第七級音與第八級音（主音）必須產生小二度的半音關係。

在小步舞曲中則要兩個，在圓舞曲中要四個。波蘭舞曲會將四分音符細分成八分音符，第二個八分音符通常會再細分爲十六分音符。因此，波蘭舞曲與前三種舞曲的不同處是在節奏。

「觸技曲」

「toccata」這個詞是什麼意思？我從義大利詞典裡找不到這個詞，而各個版本的英語音樂詞典則提出十分不同的定義。好像沒有哪一種定義能用來解釋夏米娜德的觸技曲。

爲了清楚說明，讓我先釐清一下：「cantata」（來自義大利語 cantare〔唱〕）在早期意味著用來歌唱的音樂作品；「sonata」（來自義大利語 suonare〔奏〕）是指以樂器演奏的樂曲；「toccata」（來自義大利語 toccare〔觸〕）則是指鍵盤樂器作品，例如以管風琴、鋼琴或其前身樂器演奏的樂曲，作曲目的是提供特別的機會來展示觸鍵技巧，或我們今日所說的手指技巧。由於這些詞彙的原始意義已經改變，所以如今是指確切的形式，如現代所說的「清唱劇」（cantata）和「奏鳴曲」（sonata）。目前我們理解的「觸技曲」（toccata）是指以持續而規律的動作行進的樂曲，十分類似所謂的「常動曲」（moto perpetuo 或 perpetual motion），韋伯（Carl Maria von Weber, 1786-1826）的《無窮動》（*Perpetuum mobile*）就是一個很好的例子。雖然我未聽過夏米娜德的觸技曲，但我相信也是以類似方式譜曲。

第二十章

背譜與視奏

背譜是不可或缺的要件

優秀的演奏者是否一定需要背譜？

要想自由地詮釋，背譜演奏必不可少。爲了好好地處理樂曲中的細節，你必須在腦海和心裡牢記整首樂曲。有些著名演奏者登臺演出時會將樂譜帶上臺，儘管如此，他們仍是背譜演奏。他們把樂譜帶上臺只是爲了安心，緩解對自身記性缺乏信心的毛病——這是緊張的表現。

最簡單的背譜方法

可以請您告訴我鋼琴作品最簡單的背譜方法嗎？

一開始先仔細而緩慢地彈幾次樂曲，直到你能彈出相當程度的精確度爲止（偶爾中斷不必介意）。接著複習你覺得特別複雜的地方，直到你了解其結構爲止。然後讓曲子在你心裡沉澱一整天，試

著在心裡勾勒其樂思的理路。如果無以為繼，就請滿足於你目前的收穫。你的心智會持續在潛意識運作，如解謎般一直試著找到出路。

如果你發現記憶一片空白，請將樂譜拿在手上，仔細看看那個特定地方——只看這個地方就好——從中找到連接的環節後，再繼續你的心智追蹤工作。下一段再重複同樣的程序，直到抵達終點，不須追蹤每個細節，只要追蹤大輪廓就可以了。當然，這並不意味著你現在已經能背譜彈奏了，你只是來到將想像化為實際的轉折點，可以開始另一段學習：將心智吸收到的內容轉移到樂器上。請試著一小段一小段這樣做，只在記憶完全失靈的時候才去看樂譜（不應放在譜架上，反而要拿遠）。

樂譜上場的真正時機應該保留到最後，你應該將看譜當成是在校對你的心智印象是否無誤。心智吸收樂曲的整段過程猶如拍照；聽覺圖像（樂音圖像）的發展就如顯影；試著彈看看就如同避免底片感光的「定影」步驟；最後看樂譜則有如修整相片。

如何使背譜更容易？

我發現自己很不容易記住要彈的樂曲。您能建議我更容易背譜的方法嗎？

要每個人牢牢記住自己沒興趣的事物很難，要記住有興趣的事物卻易如反掌。就你的情況而言，首先似乎得要喚醒你對將要彈奏的樂曲的興趣，這股興趣通常會伴隨著更加深入理解音樂而發生。因此，沒有什麼比全面性的音樂教育更能輔助天生記性不佳的了。我不清楚專門訓練記性的特殊練習，因為我從不需要。畢竟，背譜

的最佳方式就是「死背硬記」。今天記一個樂句，明天再記另一個樂句，長此以往，你的記性就會在操練下自力增強。

背得快也忘得容易

我背譜很快，所以老師說我在充分克服樂曲的技術難題之前，往往就已能背譜彈琴了。但我忘得也很快，不出幾個禮拜，就已經忘得差不多了，無法從頭到尾彈完。您會建議我怎麼做來保持記性？

記憶有兩種根本型態：一種是來來去去、流動很快的記憶，記得快也忘得快；另一種則較緩慢耗時，記得慢，但會永遠留在腦海裡。兩者出現在同一人身上的情形確實很罕見，我聞所未聞。要抵抗健忘，方法之一是定期重溫記憶，每四到五天從頭到尾彈奏（小心彈）你記下的曲子。我不清楚其他方法，也不覺得有其必要。

避免不知不覺地犯錯

我總是可以在彈得很快之前就背好曲子的樂譜。您會建議我看譜彈奏已經記下的音符嗎？

偶爾看譜彈奏已經背下的曲子，能避免不知不覺地犯錯，前提是你已經正確仔細地閱讀樂譜。

伴奏與移調的問題

增進視奏能力的最佳方法

有沒有任何實用方法能增進視奏的速度？

　　要成為視奏的快手，最佳方法就是盡量多讀樂譜。你進步的速度，取決於個人一般音樂教育的程度：接受的教育愈完整，就愈能推測樂句開始後的脈絡走向。視奏有一大部分就是在推測，你讀書時所做的分析也是如此。

獲得視奏能力

要增進視奏能力，有什麼好計畫可循？

　　儘管一開始可能會稍微彈得不精確，但你要多讀譜，並盡量加快看譜彈奏的速度。迅速視奏是要培養你的眼力，以便「掌握」樂曲內容，進而促進你辨讀細節的能力。

學習看譜伴奏

要如何練習看譜伴奏？

請多伴奏來培養你視奏的能力。在彈奏你的部分時，也請努力辨讀並默聽獨奏部分。

為獨奏者伴奏的藝術

要如何為經常採用彈性速度的獨奏者伴奏？

既然無法與獨奏者簽下具有「藝術約束力」的合約，你只好將「順勢而為」當成你的避風港。但請不要從字面上理解「順勢而為」的意思，而是要時時預測你的獨奏者的意向，這才是伴奏的精神所在。在這個意義上，要成為優秀的伴奏者，你必須擁有樂界俗稱的好「鼻子」，也就是音樂「嗅覺」，嗅得出獨奏者的走向。話說回來，人人生來都有鼻子。我們可以加強鼻子的敏感度，但沒辦法藉由學習得到好鼻子。經驗在這方面很有助益，但不是萬能。

學習伴奏的藝術

我希望成為伴奏者，所以預計到柏林完成學業。我可以期待的薪酬是多少？最好的生涯「路徑」是什麼？

經驗老到又十分聰慧的伴奏者，如果與知名歌唱家、小提琴家或大提琴家合作，一週薪資可能有五十美元。然而，通常我們會期待伴奏者擁有獨奏能力。伴奏沒有特殊學校可進，不過可能有一些特殊課程能增加這方面的經驗。如果你前往柏林，很容易就可以找到你正在尋找的東西。

看譜移調的問題

請告訴我從一個調移到另一個調最迅速、安全的方法為何？在為歌唱伴奏時，如果樂曲是 A 大調，但歌唱者希望我以 F 大調伴奏時，我就容易出現問題。

移調的問題與「透過眼睛聆聽」的過程息息相關。我的意思是，你必須將曲子練到把曲譜想成聲音與音組，而非音調的程度，然後在心裡將聲音圖像移到另一個調性。這就和你帶著所有家當要從一層樓搬到另一層樓時，想以老家擺設來布置新家非常類似。當然，多練習對這個過程很有幫助。看譜移調依據的原則有些不同。你必須在心裡充分適應這個新調性，然後跟著音程行進。如果你發現很難移調，可以自我安慰，因為這對每個人來說都很難，直接看譜移調當然比先研究過曲子後再移調更難。

第二十二章

彈琴給別人聽

還在埋頭鑽研的時期，我可以彈琴給別人(朋友或陌生人)聽嗎？
還是應該完全遠離外在世界？

你可以偶爾彈你已練熟的曲子給別人聽，但事後要好好複習，慢慢練彈困難的段落，以消除任何小瑕疵或潛在不平均的地方。彈琴給別人聽不僅是實現日後抱負的好誘因，還能協助你相當精準地衡量自身的能力與缺點，指出可以改進的地方。

在鑽研期間與外界隔離的做法已經是落伍過時的觀念了，這個想法當初可能是為了遏止學生的虛榮心，防止他們為了獵取掌聲而過早荒廢學業。我建議適度彈琴給別人聽，條件是每次「表演」完某首樂曲後，都要在家仔細地彈兩遍。這樣既能保持曲子的完整度，還能帶給你其他意料之外的好處。

害怕在別人面前彈琴

因為緊張，我始終無法在彈琴給人聽時充分表現自己。我要如何克服緊張？

　　如果你很有把握自己的問題出在「緊張」，那就應該適度做些戶外運動並請教醫師，以改善你神經緊張的狀況。但你確定你的「緊張」不是另一種形式的自我意識過盛，甚至更糟糕的，是對自己的技巧穩定與否「問心有愧」嗎？如果是因為技巧不純熟，那你應該把技巧練到完美；如果是面子問題，那你必須學習放開你念茲在茲的自我，也不要去想著聽眾和你的關係。將心思集中在你手上的工作，意志力和持續的自我訓練，能協助你克服障礙。

經常彈同一首曲子的效應

我聽過很多藝術家年復一年地彈奏同一首作品，每一次的表現力都和前一次同樣豐富。同一首曲子彈過數百遍後，演奏者心中應該很難產生最初的那種情感效應才是。演奏者有可能用藝術與技巧資源為樂音增色，讓他能刺激並在觀眾心裡產生他本人在彈奏當下已感受不到的情感狀態嗎？

　　在音樂當中，情感僅能透過音樂特有的表現方法與模式傳達，例如力度變化、速度搖擺、觸鍵差異之類的東西。在連續場合中反覆公開演奏某首曲子時——藝術家會竭力避免這種情況——這些表達方式會逐漸變成某種能保存下來的特殊形式。雖然這種形式遲早會失去生命力，但容我打個極端的比方，這能產生死者彷彿僅是入睡而非長眠的假象。然而，藝術家能從這樣的假象中獲得很大的好

處。因爲常常彈一首曲子很難不出幾個錯，不免多多少少會經過重新編排與微小變化，所以演奏者爲了根除這些變化，讓演奏更純淨，必須不時放慢速度練習，幾乎到棄絕一切表現的地步。這樣到下一場公開演奏，回歸正確速度與表現時，就能在演奏者心裡強烈喚醒這首曲子的新鮮感。

表現不出自身優點的鋼琴家

我熱愛音樂，老師也很滿意我的學習成果，但我彈琴給朋友聽時，卻始終無法盡如人意。他們會恭維我，但我感覺他們並不認爲我的演奏動聽，就連我母親也說我的琴藝「很機械」。我要如何改變這點？

很有可能是你的朋友與母親還無法領略你所彈的音樂的高度，但如果不是這個原因，那你的煩惱就不是一天兩天能解決的了。如果演奏缺乏表現力是因爲演奏者本人缺乏感觸，那更是無藥可醫。不過，如果你彈得「很機械」是因爲你不知道如何表達你的情感——我懷疑這才是原因——那事情還有轉圜的餘地，雖然沒有藥到病除的直接療方。我建議你多與優秀的音樂家及愛樂者密切往來。善加觀察與聆聽，能使你學到他們的表達模式。你可以從模仿起步，直到你逐漸習慣在演奏時「表達感受」。不過，我想你其實需要先從內在改變起，才能帶動外在的變化。

「彈出感受」的藝術

以音樂表達感受時，藝術家與業餘者的主要差別在哪裡？

藝術家在表達感受時，會對藝術典範表現出應有的敬意。別的

不說，他會正確彈奏每個音符，但這種始終存在的正確度又不會令他的演奏缺乏情感。他尊重作曲家的意圖，一絲不苟地遵循每個關於速度、力度、觸鍵、變化、對比等提示或建議，卻不會過份壓抑或摒除自己的個性。他忠實地傳達作曲家的訊息。他的人格或個性充分表現在他對曲子的理解上，以及他執行作曲家指示的方式中。

業餘者就不同了。早在他能正確彈出曲子之前，他就已經開始「上下其手」，將曲子調整成適合自己的樣子。我想他是相信自己生來就有很強的「個性」，所以認為自己有權耽溺於各種「自由」中，但其實是恣意放縱。感受是很重要的事，表達感受的意願亦然，但沒有能力，講這些都是徒然。因此，在彈得很有感覺之前，最好能確認樂曲的每個細節都正確無誤，速度、力度及觸鍵都正確。正確讀譜——不僅是音符本身——是每位好老師都堅持學生要做到的事，即使在最早期的階段也不例外。業餘者在允許自己的「感受」自由馳騁之前，都應該先確認自己能正確讀譜，但做得到的人寥寥可數。

受情緒影響的彈琴動作

彈琴時搖擺身體、點頭、誇張地揮動手臂及所有的古怪動作，是否合理？不僅業餘者如此，音樂會的演奏者也時常出現這類舉動。

你所形容的這些動作，全都顯示出演奏者在下意識地自我耽溺時，欠缺適當的自我掌控能力。如果是刻意為之，那就透露出鋼琴家企圖將聽眾的注意力從樂曲轉移到他本人身上，這種情形並不少見，可能是因為他自覺無法以琴藝服人，所以才想以多少誇張的手勢表現自己。彬彬有禮或舉止不得體，都與這件事息息相關。

第二十三章

彈琴的條件

鋼琴是最難精通的樂器嗎?

您認為鋼琴是所有樂器中最難精通的,比管風琴或小提琴更難學嗎?如果是,為什麼?

　　學好鋼琴比學好管風琴難,是因為鋼琴的樂音不像管風琴僅是以純機械的方式產生。鋼琴家的觸鍵立即而直接彈奏出樂音當下所需的各種變化或音色,但管風琴家卻無法改變音色,僅能在不同處中斷。管風琴家的手指不會也無法製造出變化。至於弦樂器,其困難之處完全屬於另一個領域,所以不能與鋼琴相提並論。弦樂器就技術而言可能更困難,但成為鋼琴音樂藝術的演奏者,你需要更深入的學習,因為鋼琴家必須將樂曲的裡裡外外傳達給聽眾,但弦樂器大多會仰賴一些其他樂器來伴奏。

指揮家與作曲家的鋼琴研習

身為短號(cornet)演奏者，我希望成為指揮家和作曲家，所以我想知道除了廣泛的理論研究與普通大學課程之外，學鋼琴是否也是必要條件？

　　這要看想指揮與創作什麼樣的曲子。除了短號，若是你沒有其他管道能以音樂表達自我，要譜寫或指揮交響樂可能是緣木求魚；但你也許能帶領銅管樂隊，或許還寫得出進行曲或舞曲。如果你要認真地追求你的音樂目標，無論如何請學鋼琴。

鋼琴為何如此受歡迎？

為什麼彈鋼琴的人較演奏其他樂器的人多？

　　因為在學音樂的初級階段，鋼琴比任何其他樂器來得容易。然而到了較進階的階段，事情就困難多了，鋼琴就是在此時與其他樂器打成平手。能簡單奏出旋律、音色優美的小提琴或大提琴初學者，一般會認為就業餘者來說已經相當不錯，因為他的右臂必然已訓練過，才能克服難度演奏出聲音。一個能彈得同樣好的鋼琴家，卻僅是區區新手。當鋼琴家著手處理複音，開始要去區分同時發生的各個不同部分時，是的，真正的工作此時才要展開，且不提還要顧及速度等。或許是出自這個原因，如果僅以徹底精通樂器的人來看，小提琴家的數量其實遠遠超過鋼琴家。大提琴家的數量就比較少了，但原因是出在大提琴的曲譜少，可能也和這種樂器相對較為笨重有關，比較不容易像輕便的小提琴一樣，在技巧上有所發展。如果所有鋼琴初學者都知道日後會有多少令人惱怒、羞辱、沮喪、緊

張的難關在等著他們，而能通過重重阻礙、出類拔萃的人僅是鳳毛麟角，那麼鋼琴學生會少掉一大半，很多人會改學小提琴或大提琴。至於豎琴和管樂器就不必提了，因為那都是僅在提到管弦樂時才會談到的樂器，嚴格來說不算獨奏樂器。

貨真價實的鋼琴「手」

您認為哪種形狀的手最適合彈鋼琴？我的手非常寬，手指也修長。

最適合彈鋼琴的手不是受歡迎的那種細窄漂亮、手指修長的手。幾乎所有偉大的技巧名家都有一雙比例勻稱的手。貨真價實的鋼琴「手」得要夠寬，才能給每根手指的指骨動作提供強力基礎，並給予各組肌肉發育的足夠空間。手指長度必須與手掌寬度呈良好比例，但我認為手的寬度是最重要的。

樂曲必須適合演奏者

您會建議手小的演奏者嘗試彈奏李斯特較為厚重的樂曲嗎？

千萬不要！不論你是手太小，還是手指的伸展度太窄，如果要去彈以你的身體條件無法充分駕馭的樂曲，總是會有過度勉強的嚴重風險，而這正是你最需要小心避開的。如果你只要一彈到某首曲子，手指就會過度拉伸，那請你敬而遠之；要記得，歌手選擇歌曲不是因為剛好接觸到那首歌，而是因為那首歌適合他們的聲音。請以此為準，以天性及手的狀態做為你的指引，而不是以能多快彈熟為指引。

鋼琴家的最佳身體練習

哪些身體練習對練鋼琴最有益？我會甩雜耍棒來加強手腕與手臂，但我認為可能會使手指變僵硬。

我傾向認同你的看法，應該離事實不遠。你能否將真正的甩棒換成想像的甩棒呢？既然甩雜耍棒可以加強手臂與手腕的靈活度，而非力氣，因此只做出甩的動作，但不真的用到棍棒，就能達到效果了。所有雙手緊握出力的動作鐵定會為彈琴帶來負面效果。到戶外快走無疑是最佳運動，因為你會運用到身體的每個部分與每個器官，由於不得不深呼吸，氧合作用的加強能促進你的整體健康。

騎馬讓手指僵硬

我的老師反對我騎馬，雖然不是要我完全敬而遠之，但他說我太常騎馬了，手指變得僵硬。他是對的嗎？

是的，他說的沒錯。任何事情過度使用，日後都會帶來嚴重的後果。手的緊握姿勢、韁繩對手指所產生的壓力，都是在騎馬時司空見慣的事，當然對手指的靈活度有害無益。因此，你應該等上回騎馬對手指造成的效應完全消失後，再來考慮下回騎馬的事。

何時遠離鋼琴

您認為，當我心思不在練琴上面，但又被要求要練琴的時候，我還是應該彈奏加以練習鋼琴嗎？

千萬不要！那對自己、對音樂都是種罪過。不愉快的學琴會扼殺掉你對音樂所剩無幾的興趣，這麼一來，註定會走上失敗一途。請把練習留給真心有興趣的人。感謝上天還有一些真心感興趣的

人，日後也總會再有新血！然而，也請確定自己是否真的沒有興趣，好好分辨你是真的缺乏興趣，還是親友太強力的督促讓你心生反抗。我的建議是完全中斷練琴一陣子，之後若你對音樂仍有渴望，那就會自己設法回到樂器身邊了。當然，這個建議也適用在小提琴或其他類型的音樂學生身上。

第二十四章

選曲品味與練琴的意義

音樂中的往來對象

我寧可彈舞曲音樂的時候，還是一定要持續彈古典樂曲嗎？

在日常生活中，你若希望人們將你看成淑女或紳士，就必須慎重選擇你的往來對象。音樂生活也是如此。如果多接觸構成好音樂（或你所謂的古典音樂）的高貴思維，你在音樂世界中才會被看成水準高尚。要記得，近朱者赤，近墨者黑。當然，也不是所有舞曲音樂都很糟，但整體而言大多零零落落，甚至粗俗，幾乎不夠格稱為「樂曲」，通常僅是大方秀出自己糟糕的品味。我提出上述警告，是希望你能為自己著想，如果你希望避開優劣不分的危險，最好還是放棄所有舞曲。如果一定要舞曲音樂的話，你總該聽過蕭邦的圓舞曲與馬厝卡舞曲吧？

繁音拍子有害無益

你認為演奏現代的繁音拍子 (Rag-time) 對學生其實有害無益嗎?

我的確這麼認為,除非僅是為了一時的歡樂;不過即使是作樂,也可以用更好的品味來抒發。不論形式為何,只要是粗俗事物,永遠有害無益——文學如此,人是如此,樂曲也是如此。為何要去分享由於出身或環境不佳、導致無法接觸到優秀事物的人所提供的音樂食糧呢?帶來繁音拍子的粗俗念頭,無法激發高尚情懷作為回應,就像「廉價小說」(dime novels) 也無法喚起紳士淑女的感動。如果我們旁觀清道夫掃地,自己也容易沾染灰塵。要記得,衣服上的灰塵還容易清理,心智與靈魂上的灰塵就沒那麼容易清除了。

練琴的目標何在

要如何知道自己的才能強大到足以保證我們可以年復一年地繼續研習,有所進展?

樂趣與興趣,應該是在實際去做的過程中所得到的回報。不要太常思考練琴要在何時結束,也不要用成為偉大藝術家的單一視野來逼迫自己去做,就讓天意與未來決定你的音樂地位。請繼續秉持興趣,勤奮練琴,在付出心血的過程而非成就中,發掘樂趣。

第二十五章

音高

國際音高

談到鋼琴的調音時，「音高」是什麼意思？有人會說某架鋼琴的音高低於另一架鋼琴。一架鋼琴的 E 音在另一架鋼琴上，有可能聽起來像是 F 音嗎？

是的，如果沒有把鋼琴的音高調成一樣的話。直到近年，音樂界才建立了國際音高的標準，通用於全世界，英國除外。在國際音高中，高音譜表第二間的 A 音，每秒振動 435 次[1]。

1　編註：這本書第一版的時間為 1909，作者修訂的時間在 1930 年代，當時標準音高為 435 赫次，今日標準音高普遍為 440 或 442 赫次。

「國際」鋼琴音高

哪種鋼琴音高較好：「音樂會音高」還是「國際音高」？

　　無論如何請採用「國際音高」，因為這樣才能讓你的鋼琴適合搭配其他樂器，無論那個樂器來自何方。此外，國際音高早在1859 年就已底定。當時巴黎政府成立委員會，委託奧柏（Daniel Auber, 1782-1871）、阿萊維（Fromental Halévy, 1799-1862）、白遼士、梅耶貝爾（Giacomo Meyerbeer, 1791-1864）、羅西尼（Gioachino Rossini, 1792-1868）、托馬（Ambroise Thomas, 1811-1896）等成員，連同多位物理學家與軍事將領研議而成。可想而知，在決定高音譜表第二間的 A 音每秒要振動 435 次時，音樂的所有層面，包括歌唱、樂器、弦樂、銅管、木管與管樂，都已適切地納入考量。

平均律鋼琴音階

鋼琴的升 A 和降 B 真有八分之三音的差別嗎？

　　在鋼琴上是沒有差別的，但聲學上仍有差異，不過我不會浪費時間談這個，因為平均律音階為大家所採用，從巴哈的時代以迄今日，每首樂曲都是如此構思並譜寫。

各調的「音色」

某個特定的調比其他調更豐富或更有旋律性的說法，是否有誤？

　　調性對聽力的影響不是在於調號（連貝多芬似乎也相信是如此），而是振動比例。因此，在音高較高的鋼琴上彈 C 調還是在音

高較低的鋼琴上彈降 D 調，並不重要[1]。某些調比其他調受歡迎是因爲會產生某些音色，但這些偏好根據的恐怕不是聲學上的特質，而是因爲適合某人的手或聲音。我們以聲音的「顏色」一詞說明樂音，就如畫家以「調性」來談色彩，但我想應該沒有人會認爲 C 大調代表黑色或 F 大調代表綠色。

[1]　編註：二戰之前，並沒有標準音高是 440 或 442 赫茲這件事情，只有一個大致的範圍，主要還是鋼琴的泛音列與每個音的音程之間是準的。二戰前的鋼琴音高比現代的低，巴洛克更低，會低到半音。

第二十六章

幾歲學琴最好

兒童音樂培訓的起點

讓兒童學器樂應該從幾歲開始？如果我女兒（六歲）要學小提琴，
她是應該先學幾年鋼琴，還是相反？

　　通常兒童是在六到七歲之間開始學音樂。鋼琴家要成為全方位
的音樂家，幾乎不須再學習另一種樂器；但小提琴家及所有其他樂
器的演奏者，還有歌唱家，如果沒有多少懂一點鋼琴，會大幅妨礙
其整體音樂素養。

學生年紀無關緊要

我已不再是孩童，每星期最多僅能抽出一小時上課，一天也無法
練習三小時以上。如此您還會建議我開始學琴嗎？

　　如果有天分、資質、意志和學習機會，年紀不必然是阻礙。如
果好好運用一天三小時的練琴時間，並由優秀的老師來上每週一小

時的課，你其實無須氣餒。

二十五歲學琴仍不晚

您認為從二十五歲才開始學鋼琴，是否不太可能或完全不可能學到精熟？

.....................

絕對不會。你的年紀在某種程度上會成為阻礙，因為單就生理因素來看，如果你年輕個十歲，手指與手腕的靈活度會發展得比較快。然而，如果你對音樂的抽象面有強烈的天賦，那你會比沒那麼有天賦的年輕人，獲得更優越的成果。在克服起步較晚的難題時，你的內心會獲得很大的滿足，你的成就一定能成為你的喜悅來源。

第二十七章

老師、課程與方法

找對老師的重要性

我兒子非常渴望學鋼琴。有人建議我起步階段找普通的好老師來教就夠了，但其他人卻告訴我，初學者應該找最好的老師來教。您的建議為何？我們家居住在小鎮。

居住在小鎮且鎮上可能找不到有能力的老師這件事，讓這個問題變得更加嚴肅。不過，也正是這種情況，我才能為你兒子的鋼琴課提出建言。要發揮才華，沒有什麼比基礎拙劣更危險的了。許多人最早學琴時從無知的老師身上學到一些惡習，往後一輩子都在嘗試擺脫，卻徒勞無功。我建議你盡己所能地將兒子送到鄰近都市，那裡才找得到理想的老師。

只有最好的才行得通

我今年二十四歲，希望開始學鋼琴，但僅是出於我對音樂的一片熱愛，其實我連音符也一竅不通。我是要立刻找一位收費高昂的老師來教，還是初學階段請收費平價的老師就可以了？

如果音樂對你只是消遣，你也能滿足於最少的知識，那收費平價的老師便足矣；但如果你有志成為更好的音樂家，無論如何請找水準更高的老師。「給初學者這樣或那樣的訓練就夠了」，這句話是天大的謬論，傷害很大。你若聽見建築師說：「用壞土打地基就夠好了，反正我們要蓋的是砂岩屋」，會做何感想？也請記得，在你有志朝更好的音樂發展邁進時，你通常得要將平價老師引你走上的道路再重走一遍。

音樂學校與私人教師

我應該上音樂學校學音樂，還是請私人教師？

音樂學校是獲得全面音樂教育的好去處。要鑽研更高階的專長（鋼琴、小提琴、歌唱等），我當然偏好專家的私人指導，因為他可以給每位學生的關注，遠超過廣泛教育體系所能給予的，雖然不是全部的音樂學校都遵循這套教育體系，但絕大多數如此。因此，我建議你結合兩者：在音樂學校學一般課業，包括和聲、對位、曲式、音樂史與音樂美學；另外再請一位已成名的專業藝術家進行私人授課，培育你的專長。頂級的音樂學校都有一位這樣的主任，你可以從中發現最佳組合。

個人教師或音樂學校？

跟著一位好老師上課五年半後，您會建議我繼續向個人教師學琴，還是進音樂學院或學校？

就一般音樂教育而言，我始終建議選擇一所優秀的音樂學校或學院。至於學琴，我想最好是請經驗豐富的藝術家來進行私人授課，他必須兼具專業演奏者與教師身分。有些音樂學校有這類教員，不然的話主任通常就是這樣的人。

是否需要外界批評

我上鋼琴課二十個月，已精通赫爾曼·貝倫斯(Hermann Berens, 1826-1880)的練習曲(作品 61)、海勒的作品 47、威爾森·史密斯(Wilson G. Smith, 1856-1929)的八度練習曲，您認為我的程度還要繼續學琴嗎？

假設你真正「精通」了你所提到的那些作品，那我只能鼓勵你繼續學琴。然而，我會建議你先請經驗豐富的鋼琴家給你一些批評，以確定你是否如你所言的那樣「精通」。

鋼琴老師的性別

選擇鋼琴老師時，有沒有哪種性別的老師較佳的問題？換句話說，不論出自何種理由，女老師是否較適合女學生，而男老師較適合男學生？

你的問題不能從純音樂角度提出一般通則。在這個前提下，你必須以品質來決定請哪位老師，而非性別。優秀的女老師好過糟糕的男老師，反之亦然。性別不是問題。當然，名師當中男性確實較多。

太多「方法」

我近來請教的老師說,「方法」這個詞讓她很厭煩。請給我一些建議,「方法」對新手而言是不是好東西?如果是,哪種方法最好?

你的老師或許有點太敏感,但說得沒錯。美國是世上最講究方法的國家。時下盛行的大多數方法確實包含了些許優點,不過仍是微不足道。你的老師所說的話,讓我覺得你該慶幸能請到她當老師,你能信任她給你的指導。

何謂「雷雪悌茨基方法」?

提奧多·雷雪悌茨基(Theodor Leschetizky, 1830-1915)的方法與其他方法相較,高下為何?這種方法與其他方法的不同之處何在?

所有藝術都只有兩種方法:好方法和壞方法。既然你沒有說明「其他」你希望用來比較雷雪悌茨基的方法是哪些,我無法給你確切的回答。不過,「方法」也太多了,滿坑滿谷!但其中大多數都刻意忽略了向偉大樂曲及偉大詮釋者的表現致敬。我未曾受教於雷雪悌茨基門下,但我想他認為手的位置要放得很低,讓手臂與雙手肌腱產生某種充沛無比的張力。

公允評估老師的能力

斷斷續續學兩個月琴的年輕學生,能否公允測試出老師的能力?

當然不行!我壓根不贊同學生測試老師的能力,應該反過來才是。他可能會覺得老師不能同理他的處境,但即使是這一點,他的評斷也可能下得太早。在大多數斷斷續續學琴或準備不周的情況下,老師缺乏同理心不過意味著學生小題大作,老師的實事求是不

合他的胃口罷了。

我有一本《鋼琴方法》(Piano Method)，是第一位老師的課留下的；
課本所費不貲，但只學了幾頁。我們搬到不同城市後，新請的老
師反對使用這本書，她的說法是，不要使用任何這類方法書籍。
我不知如何是好，感謝您給我這方面的建言。

　　請老師進行指導時，你必須先在心裡判斷你是否對他的能力有
絕對的信心。如果你信得過他，就必須依他的建言行事；若非如此，
你就必須請一位新老師了。不管這本書昂不昂貴，在這件事上都不
成問題。不過，就你談到關於新老師的部分來看，我傾向認為他比
第一位老師好。

給小女孩的適當課程

我女兒七歲，才開始上鋼琴課不久，我應該盡力培養她的手指和
雙手，還是等她的心智拓展到一定程度後，再讓兩者同步發展？

　　你的問題很有趣。但如果你心裡很清楚——在我看來似乎是如
此——單方面的發展（這裡是指技巧面）對小女兒的「音樂」天賦來
說很危險，那你的女兒已經「脫離危險」了。你的問題本身就已經包
含了答案。

更頻繁、更短的課程

給年輕學生上每週一堂一小時的課較好，還是上兩堂半小時的課
較好？

由於年輕學生容易養成壞習慣，所以應該讓老師盡量時時盯著他們。因此，把一小時的課分成等長的兩堂課來上較佳。

依進展決定課程數量

對十一、二歲的孩子來說，哪種計畫較佳：每週上一堂一小時的課，還是每週上兩堂半小時的課？

孩童的年紀不是這件事的決定因素，他的音樂學習狀態才是。

每週一堂課

一星期只上一堂課對鋼琴學生來說是否不夠？

對較進階的鋼琴課來說已經足夠了。然而，在最容易養成壞習慣的早期階段，最好還是讓學生每週至少兩次在老師的監督下學琴。

最好不要給兒童「經典作品改寫版」

哪些小經典樂譜最適合學琴六個月的兒童？

市面上有些簡化過的經典作品樂譜，但我不能說全都贊同。請將經典作品留待孩童的技巧成熟，更重要是心智成熟後，能彈奏樂譜原本的音符時，再來考慮。

在美國學音樂可行嗎？

我需要到歐洲去繼續學音樂嗎？

如果你口袋很深，有何不可？你能拓展自己的所見所聞，有些可能不如你期待的那般崇高，但你終究也「留學國外」了。雖然這句口號在美國對某些人仍有特定魔力，但這樣的人已日漸減少，因為大眾已經開始領悟到，美國的音樂教育和歐洲一樣優秀。人們也發

現，「留學國外」絕非載譽歸國的保證。許多年輕學子乖乖出國學琴，回國後腦袋卻空空如也。何不在此時選擇美國的優秀教師呢？即使你堅持要請歐洲老師，也可以在美國找到很多歐洲的頂尖人才。請一位歐洲老師來美國教一百名學生，不是比一百名美國學生風塵僕僕地到歐洲求教更簡單嗎？我建議你待在原地，或是前往費城、紐約或波士頓，你會在那些地方找到很多優秀的老師，美國本地人和外國人都有。舉個例子來說，我發現在柏林，郭多夫斯基的學生幾乎清一色是美國人。他們從美國各地來此求教，且不作他人想。但郭多夫斯基在芝加哥的十八年間，卻似乎乏人問津。原因或許就出在他離我們太近了！何苦要這樣自我欺騙呢？我可以向你保證，名字不提，很多美國老師如果到歐洲任教，日後也會桃李滿天下，我個人就認識其中幾位。現在正是時候終止「留學國外」的迷思了！

第二十八章

其他問題

成立音樂社團

請告訴我哪本書是談音樂史的優良讀物？該如何為學生籌設與指導音樂社團？請給我一些建議，並請建議我社團名字。

你會發現 W・J・巴特瑟爾（W. J. Baltzell）的《音樂史》（*History of Music*）很實用。至於音樂社團的名稱，我建議以守護音樂的聖徒——聖塞西莉亞——為名，或以偉大作曲家的名字來取名。關於音樂社團的組織和細則，可以多請教幾個音樂社團的祕書，依你所在的地區和環境做些調整。務必要讓學生感覺這是他們的社團，如果可能的話，請你擔任他們的祕書。

如何發表音樂

請解釋一下要如何發表一首樂曲，也請告訴我一些優良出版商的名字。

如果出版商能從作品中看到優點，要出版這首樂曲非常容易。你可以在樂譜的標題頁找到出版商的名字。請將作品寄給他們。出版商的審書人或顧問會將作品的優點提報給主管，接著他會下決定，如果決定是正面的，他會與你商談；如果他無意出版，則會將原稿退還給你，你可以再試試其他出版商。然而，我建議你先請教優秀音樂家的意見，再把作品寄給出版商。

「按速度彈」與「按節奏彈」

「按速度彈」和「按節奏彈」的差異何在？

「按節奏彈」是指要觀照樂曲的內在生命，依循音樂脈動。「按速度彈」則表示節奏設下的休止點在哪裡，你就要準確地彈到那個點。

沒辦法彈速度快的曲子

我發現任何速度快的音樂我都彈不來，雖然速度中等的話我就能絲毫不差地彈好。我的每位老師都答應會培養我的速度，但都失敗了。可以請您提點我如何克服這個難題嗎？

單是訓練，無法讓你學會如何更快採取行動、動作，甚至下決斷，這件事有部分原因確實是天生的。我認為你的琴藝仍在大致上緩慢的階段，改善的辦法只有一個。雖然你想靠老師來培養速度，但你應該仰賴的是自己的意志力。請拿出意志力，時時敦促自己，堅持下去，你會發現自己的能力逐漸跟上意志力。

鋼琴家中的「天才兒童」

我五歲的孩子很有音樂天分。他的耳力敏銳而精準,就他的年紀來說也彈得很好。我是否能以這個理由,期待他日後能出人頭地?人家說所謂的「天才兒童」往往是小時了了,大未必佳。

歷史告訴我們,「天才兒童」不一定「小時了了,大未必佳」。有些人的發展不如預期,是因為他們早熟的技藝令人嘆服,音樂天分卻不迷人;再不然就是被父母或經紀人不擇手段地將前途展望與實現夢想混為一談而毀掉。但除了這些少數例外,所有偉大的音樂家都是「天才兒童」,不論他們後來成為了作曲家、鋼琴家、小提琴家、大提琴家,還是其他音樂家。過去數世紀以來的大師及近代大師(孟德爾頌、華格納、蕭邦、舒曼、李斯特、魯賓斯坦等)的生平,都能證實我這番話。如果你的孩子除了早慧,還顯示出更多天分,比如他不僅能在五歲彈出十歲孩子能彈的樂曲,還顯示出高人一等的音樂悟性,那你或許能有某種程度的把握,他未來的音樂發展會很出色。

聽音樂會的價值

我應該多聽樂團的音樂會,還是多聽音樂家獨奏?

無論如何,請多聽樂團與室內樂的音樂會!如此一來,你才會熟悉對學生而言歸根究底非常重要的作品。除此之外,你通常會聽見較獨奏音樂家更正確的詮釋。除了某些出色的例外,獨奏音樂家往往會高估自身權威;在不合適的自由詮釋下,很多時候你聽見的與其說是貝多芬、舒曼、蕭邦,不如說你聽到的是獨奏者自己。獨

奏音樂家的個性確實是重要的特質，但他必須對譜出樂曲的作曲家付出適切敬意，有所收斂。如果你聽不到演奏者有能力讓自己的個性沉浸在作曲家的思維、心情、風格中——僅有最偉大的獨奏者做得到——那麼你與其去聽獨奏音樂家的「個人」詮釋，還不如去聽樂團或弦樂四重奏的「集體」詮釋。樂團的綜合性質遏止了所謂個性的過度表現，一般而言確保了詮釋的正確度。即使是想像得到最糟糕的指揮家，對樂曲造成的傷害也不會比平庸的獨奏音樂家來得大，因為樂團是一個大團體，不會像單一聲音或樂器那麼容易動搖，反而能忠實走在音樂的道路上。當然，真正偉大的獨奏音樂家是音樂演奏花園中最嬌美的那朵花，因為他直接以樂器表達，不需要任何中介來表現其樂思細膩入微的層次。指揮家——即使是頂尖指揮家亦然——則必須將他的樂思（透過指揮棒、面部表情、手勢）傳達給其他演奏者才能落實為樂音，在來來回回的過程中，許多原本的熱情與激情便可能佚失。不過，優秀的樂團比偉大的獨奏者多，因此你可以放心去聽樂團與室內樂音樂會。

有助於學生自學的書籍

我還有兩年才能進音樂學校，在這之前，我不得不先在沒有老師指導的情況下學琴，請問我應該以哪種方法來鍛鍊技巧？要學彈哪些樂曲？

　　你沒有說明自己是初學者，還是已經有些進階技巧。不過，我想威廉·梅森（William Mason, 1829-1908）的《觸鍵與技巧》（*Touch and Technique*）、康斯坦丁·馮·史登堡（Constantin von Sternberg,

1852-1924）的練習曲（作品 66）是安全的選項。出版社會很樂意寄目錄給你，請從當中選擇樂譜。

音樂是專業，還是副業

您會建議基礎良好的年輕人選擇音樂作為事業，也就是舉行職業音樂會，巡迴演出嗎？還是只要把音樂當成素養和業餘愛好就好？

你在音樂和舉行音樂會之間做出的區分，引導了我回答的方向：你在提問之前，沒有先從內心回答這個問題，這讓我想建議你把音樂當成業餘愛好即可。今日藝術家的職涯不如表面上看來輕鬆。在無數有能力的音樂家當中，能廣獲聲名與財富的可能只有一人。其他人在耗費大量金錢、時間、心力之後，多半只能氣餒地放棄，心有不甘地從事其他職業。如果你不需要以公開的音樂創作與演出來謀生、天賦不是那麼鶴立雞群、你的性格整體而言不太能對一大群人發揮威力——我是指精神上的主宰力——那與朋友們共享音樂便足夠了。那樣風險較少，帶給你的滿足感反而更多。

音樂能給人多少斬獲

聽鋼琴家的音樂會演奏時，比起美學上的聽覺享受，我想從他的琴藝中領會更多。可以請您給我幾個可以注意的要略，以協助我學琴嗎？

沒有什麼比保持樂於接受的態度，更能為我們帶來樂趣或享受。在你深入學習音樂，獲得更多形式、對位法、和聲之美的洞見後，就益發能從優秀鋼琴家的演奏中獲得樂趣。他們的演奏所反映出的情感生命，確切應和著你對人生的領悟。藝術就如電報，是連

接兩端的媒介——訊息的傳送端與接受端。兩者都必須調整到相同的頻率，才能使溝通完美無暇。

「降記號比升記號好讀多了！」

可以請您為一位老師解答她始終百思不解的問題嗎？為何所有的學生都偏愛降記號多過升記號？我無法百分之百確定自己在某種程度上是否也有這類偏好。這是因為訓練不當，還是有其他原因？

透過頻繁的觀察，你的問題很有創意也很合理，因為讀降記號確實比讀升記號容易。但請務必注意，這種討厭升記號的態度僅展現在讀譜上，彈奏是另一回事。如果有人發現彈升記號較困難，深入認識了音符後還是如此，那純粹是主觀成見，因為他心裡已經將那個音符圖像與個別聲音聯想在一起。我個人相信，不願意讀升記號是因為記號本身相對複雜所致，這也令我認為整件事比較屬於眼睛科學的問題，而非聲學或音樂的問題。

魯賓斯坦、李斯特：誰比較偉大？

您覺得李斯特還是魯賓斯坦比較偉大？

我對魯賓斯坦所知甚深（我是他的學生），聽他彈琴的次數不知凡幾。李斯特在我十六歲那年過世，而且在此之前，他已經二十多年未曾現身公開場合，我與他素昧平生，也未聽過他的消息。不過，從諸多友人對他的描述，以及我本人對李斯特作品的研究中，我可以對他的彈奏與個性，大致提出一些看法。我認為李斯特作為演奏家的地位高過魯賓斯坦，因為他的琴藝必定擁有某種令人驚嘆、炫目的特質。魯賓斯坦的長處在於不加矯飾的真誠，以及驚天地泣鬼

神的熱情，這是李斯特接受較高等教育和他的「溫文儒雅」（如果你明白我指的是什麼）所篩濾掉的特質。李斯特是最極致的飽經世故者（man of the world），魯賓斯坦則是豪放雄邁（world-stormer），對傳統與古板不屑一顧。兩人的差異主要在於個性不同。就他們身為音樂家的天賦與能力來看，他們同屬巨匠等級，今日我們再也找不到這樣的大師了。

僅學習一位作曲家，排除所有其他人

如果我對貝多芬的音樂極有興趣，我難道不能從他的音樂中找到所有美學和技巧的元素嗎？其他作曲家的音樂有比他的更深奧嗎？

在你的想像中，自己正占據一座攻不破的堡壘，在高牆深塹中，你帶著居高臨下、目中無人的微笑傲視所有作曲家（除了貝多芬之外）。但你其實錯得離譜。生命的經驗何其豐富，展現出的面向何其多，不論一位大師有多偉大，也無法以藝術窮盡所有對生命的詮釋。如果你是因為英雄所見略同而偏愛貝多芬，如果他的音樂因此比其他作曲家的音樂更能滿足你，那你的好品味的確值得讚賞。但你仍沒有權利質疑，比方說，巴哈的深奧、蕭邦的美感魅力、莫札特的藝術奇蹟，以及當代作曲家琳瑯滿目的優點。對於僅從一位作曲家身上發掘生命全部意義的人，說他以偏概全只是最起碼的批評，更別說他對其他作曲家的排斥也令他無從深入理解這位大師的內涵。真正的鑑賞，必須要有海納百川的品味。

彈琴作樂的合理計畫

我今年五十六歲，與丈夫兩人居住在離車站六十五英里遠的地方，

上一次練鋼琴已經是三十五年前的事了。您認為皮史納鋼琴曲能幫助我重拾以前彈琴的能力嗎？如果不能，您會建議我怎麼做？

請避開任何講究技巧的作品。既然你對音樂的熱愛強烈到足以令你重拾琴藝，你就應該盡量享受其中的樂趣，只要去鑽研你所彈奏的樂曲中的技巧——亦即，讓你覺得困難的那些地方——就好了。請先決定採用哪種指法較舒適，然後分開練習每個難處，步調放慢，直到你感覺自己敢以適當速度彈奏為止。

先把簡單的樂曲彈好再說

練好拉赫曼尼諾夫的升 C 小調前奏曲與蕭邦的降 A 大調敘事曲之後，您會建議我背哪些樂曲的譜？這些曲子不投大多數人所好，但我很喜歡。

如果蕭邦的降 A 大調敘事曲如你所言「不投大多數人所好」，那問題不是出在樂曲本身，而是在詮釋。你何不找幾首複雜度不那麼高的樂曲來彈，彈得盡善盡美，好吸引多數人？可以試試蕭邦的夜曲（作品 27 第 2 首）、舒曼的浪漫曲（作品 28 第 2 首）或夢幻曲，或是孟德爾頌耳熟能詳的《無言歌》。

展開音樂會生涯

我二十四歲，在音樂學院接受過四年嚴格訓練，也接受了部分大學教育。我的技巧能彈到布拉姆斯的 G 小調狂想曲（作品 79 之 2）與愛德華·麥克杜威（Edward MacDowell）的奏鳴曲。我的健康良好，也決意不要僅以自我滿足為目標。對於我這樣一位受過訓練的女性來說，音樂會舞臺是否有我的立足之地，就算只是伴奏者

也好？

　　任何一種公開生涯的起步，都必須從獲得他人的佳評開始。自己的意見無論多公允，都不能當成標準。我的建議是請你去找有名望的音樂會經紀人談，你可以在每份公認優良的音樂報刊上找到他們的名字與地址。彈琴給他們聽。他們通常不是擁有實際知識的行家，但已經練就出能判斷對他們是否有用的直覺。當然，你知道我們必須先對他們來說有用，才能對自己有好處。如果你身上確實有那樣「東西」，你就能嶄露頭角，有才能的人向來如此。我們已見識過不少出類拔萃的女性鋼琴家，這就足以證明音樂會舞臺確實有女性的立足之地，尤其需要優秀的女性伴奏者。但我不會建議你以伴奏起步，這就像為了當「助理」簿記員而去念商業學校。成為一位優秀、全方位的音樂家，一位卓越的鋼琴家吧！看看事情的發展會將你帶向何方。你的能力必定會向你揭露適切的位置何在。

伴奏者通常較獨奏者早一步進場

在音樂會或獨奏會上，伴奏者應該比獨奏者早一步還是晚一步上臺？性別是要考慮的事嗎？

　　如果獨奏者是男性，伴奏者應該在他之前上臺，以準備樂器，調整座椅高度，或做其他必要的工作，此時獨奏者會向觀眾致意。基於同樣理由，如果獨奏者是女性，情況也應相同，但女性似乎一般相信，伴奏者讓她先進場看起來或許較好。

大師班：約瑟夫‧霍夫曼的琴藝漫談與問答

作者	約瑟夫‧霍夫曼 Josef Hofmann
導讀	賴家鑫
譯者	謝汝萱 juhsuan9@gmail.com
特約編輯	鄭明宜
封面設計	吳偉光
設計	Lucy Wright
總編輯	劉粹倫
發行人	劉子超
出版者	紅桌文化／左守創作有限公司 http://undertablepress.com
	臺北市中山區大直街 117 號 5 樓
印刷	約書亞創藝有限公司
經銷商	高寶書版集團
	臺北市內湖區洲子街 88 號 3 樓
	Tel: 02-2799-2788　Fax: 02-2799-0909
書號	ZE0153
ISBN	978-986-06804-7-8
初版	2022 年 4 月
定價	新台幣 380 元
法律顧問	詹亢戎律師事務所
台灣印製	本作品受智著作權法保護

國家圖書館出版品預行編目 (CIP) 資料

大師班 : 約瑟夫 . 霍夫曼的琴藝漫談與問答 / 約瑟夫 . 霍夫曼 (Josef Hofmann) 著 ;
　　謝汝萱譯 . -- 初版 . -- 臺北市 : 紅桌文化 , 左守創作有限公司 , 2022.04
　　208 面 ; 14.8*21.0 公分
　　譯自 : Piano playing with piano questions answered.
　　ISBN 978-986-06804-7-8(平裝)

1.CST: 鋼琴　　　2.CST: 音樂教學法

917.105　　　　　111003132